勇氣

台灣好禮的縱橫四海戰記

中華文創展拓交流協會 ◎著

戚文芬 ◎採訪撰述

憑藉勇氣 發揮台灣中小企業精神

　　台灣人口 2,300 多萬人，全國中小企業 140 多萬家，中小企業總數達 98%，僱用勞工佔八成以上，國營事業不多，現今的大企業九成以上是來自中小企業，台灣沒有重要的天然資源，土地、勞動也不足，但經濟發展卻名列世界前茅，台灣雖然還是以代工為主的經濟體，可是研發能力強，人才輩出，全世界的科技產業少了台灣供應鍊將會停擺，今日台灣經濟的強大，靠的是聰明的中小企業主，為追求生活品質，不斷地研發，努力地工作。現今，在馬路上喊一聲：「董Ａ！」會有一堆人回頭望你，這種奇特的現象，全球僅有在台灣。

　　在台灣所有存活的企業，靠的是隨著環境變化，不斷地求新求變、精打細算、更新設備、簡化製程、保持競爭優勢，在不景氣時，勞資共度難關，在需求旺盛期，發揮台灣人勤勞特性，抓住機會，中小企業具有靈活的身段，不斷地翻轉，如同螞蟻雄兵一樣，有好康的聚集一起，沒得吃時，各自分散，修身養氣。

　　「中華文創展拓交流協會」在鮑理事長領導之下，發揮了台灣中小企業精神，不斷地在國內、外參展，早期台灣的企業也是靠展覽來接引訂單、建立客戶，提著皮箱、帶著樣品到處拜訪客戶；現在，鮑理事長集合單打獨鬥的商家打群戰，這也是應運環境變化所致。憑藉勇氣，鮑理事長除了發揮台灣中小企業精神，帶領商家到處參展，也爭取政府的補助，讓廠家減輕負擔；如今亦跨過對岸，帶領中小企業至澳門、中國大陸參展。

事實上，文創事業是台灣的強項，中國大陸歷經紅衛兵文化大革命、中文簡化蹂躪，如今拜開放政策，富國強民，但心底深處還是鍾情中華五千年文化之美，花大錢買古董、字畫，在所不惜，而台灣保存傳統文化，加上高教育水準，只要發揮創意投其所好，實在有太多、太好的機會可行銷台灣文創產品至中國大陸的。

　　恭喜「中華文創展拓交流協會」出版《勇氣》一書，更期待協會帶領會員們，邁向寬廣的未來。

中華民國全國中小企業總會理事

功不可沒的紫色小尖兵

上善若水，滴水穿石，以小制大，比的是時間裡的堅持，滴水能穿石。

扛著「MIT 台灣精品」招牌，一群微型企業一場又一場，大江南北展銷，奔波挑戰混亂商業時代，開創新的商業局面。

微型企業有著優勢快速應變能力，在第一線真正與消費者直接面對面，知道消費者的需求，最能掌握消費動向與喜好，最怕的不是擁有一萬種方法，而是一種方式做一萬次，那麼，以佔有率和專業度攻陷商場、擄獲戰績的紫色小尖兵，講求就是「專業度提高實戰績效」！

我們常讀歷史書，品論的是前古人，例如：項羽和劉邦的「楚漢相爭」，漢高帝劉邦從沛縣起兵反秦，自稱沛公，投奔項梁、項羽，秦亡後，被項羽封為「漢王」。西元前 206 年，漢王劉邦從漢中出兵進攻項羽，展開了歷時 4 年的「楚漢戰爭」；期間，項羽雖然屢屢大破劉邦，但始終無法有固定的後方補給，糧草殆盡，又未能重用范增、韓信、陳平，最後反被劉邦所滅，突圍至烏江後，自刎而死。而原本毫無資源的劉邦，是如何擊敗有著雄厚大軍資源的項羽，取得江山大業？據說完全取決於領導者的個性與領導模式。

「孫子兵法」道之生，德蓄之，物形之，勢成之，是以萬物莫不以遵道而德貴，道德是萬物生成之根本。

有道、有德的「中華文創展拓交流協會」鮑理事長，不彰顯自我成就，他有水的精神，有效運用他人具備商識與團結成勢，每場布局展銷戰術運用，打破舊式商場模式，打出一條血路，開創文創商品，不僅僅拆除內部牆，解決組織團隊人事問題，每場場地亦因地、因環境而調整戰術。

　　中國從義烏小商品看未來，台灣從文創展銷看隱形冠軍；這群 MIT 企業，食、衣、住、行各行各業都包含，每個裡頭都有小故事，支撐台灣經濟中小企業，扮演重要角色，功不可沒，相信台灣隱形冠軍也隱藏其間。

　　在鮑理事長的領導之下：目標一致，挑戰商機，掌握變化創造機會，領兵作戰，意識到氣勢、速度與商機休戚與共的團隊成員，這群紫色的尖兵，掌握天時、地利、人和，開創優勢人生，台灣隱形冠軍正在形成！

<div align="right">

科技農業執行者

</div>

不爲牧羊犬 願當牧羊人

「中華文創展拓交流協會」理事長鮑亮名是我所感佩的牧羊人，牧羊犬是用趕的，牧羊人則是帶領羊群往有水草的方向前進；以前讀過「蘇武牧羊」的故事，正如「中華文創展拓交流協會」鮑理事長的寫照：

蘇武牧羊北海邊
雪地又冰天　羈留十九年
渴飲雪　飢吞氈　野幕夜孤眠
心存漢社稷　夢想舊家山
歷盡難中難　節旄落未還
獨坐絕寒　時聽胡笳　入耳心痛酸

蘇武牧羊久不歸
群雁卻南飛　家書欲寄誰？
白髮娘　望兒歸　紅粧守空幃
三更徒入夢　未卜安與危
心酸百念灰　大節仍不少虧
羝羊未乳　不道終得　生隨漢使歸

當今兩岸處於不對等的環境，在硬體方面，大陸已遙遙領先台灣（如：高鐵、橋樑、高樓及航空母艦……等等）；但在軟實力上，還落後台灣約 5～10 年（如：文創、IC 設計、醫藥保健及禮貌……等等），不過，這些優勢很快就會被超越！鮑理事長深知台灣優勢，極力爭取多項文化展拓前進大陸試點，一站又一站，帶著台灣文創精品逐水草而居的奮戰精神令人感佩，當然可想而知，一路走來並不順遂，面對小部分前戰友的背叛，或是受到當地地頭蛇的威脅恫嚇對待，甚至對岸談判的領導刁難，這馬祖戰地來的硬漢，皆能臨危不亂，突破困難，並一笑置之，以圓融的態度排解困境，其中辛酸如人飲水，冷暖自知。

　　他常常一出門就是 10～20 天，參展期間即使展出未見理想，一天僅有幾個客人光臨，他也如同「八百壯士」死守四行倉庫般戰戰兢兢、認認真真，為下一次的展出做更好的修正。他的精神、服務品質不斷以真誠、信賴、利他，為中小企業開闢疆土，實為當今中小企業奮鬥的典範！

中華國際藝文促進交流協會創會理事長

邱俊緯

只要有勇氣 就充滿希望

成立於 1994 年的「世界台灣商會聯合總會」，會員遍及北美洲、亞洲、歐洲、非洲、中南美洲、大洋洲等六大洲，超過 4 萬名，20 餘年來，經歷屆總會長勠力推展會務，成員日益增加，經濟社會實力更加擴展，並與當地的主流社會結合，成為各界重視的一個世界性的民間團體，協助政府推動外交，並幫助了不少台商，更在當地產生了極大的影響力，這就是團結的力量。

鮑亮名理事長所領導的「中華文創展拓交流協會」，和「世界台灣商會聯合總會」一樣站在幫助台商的立場，發揮團結的力量，幫助台灣中小企業打開拓展商機。在鮑理事長的領導之下，場場展銷都有不錯的成績，足跡更是愈來愈寬廣，尤其是文創產業的推動，更讓世界各地都見識到了台灣文創令人讚賞的軟實力。

我和鮑理事長是在幾次商業交流活動中逐漸熟識的，在商場上，亦有不少激盪、討論的機會；個人相當佩服他在做生意方面的堅持和努力，也非常欣賞他這位充滿勇氣的人才，因此，樂於推薦協會出版的新書。

新書書名為《勇氣──台灣好禮的縱橫四海戰記》，我覺得取得相當地適切──「勇氣」，在現代面對各種壓力的環境氛圍下，已然成為台灣目前最需要、最迫切的，希望大家都能夠學習鮑理事長的勇氣；而「縱橫四海」，本來就是台灣人一貫的精神，早期身為外銷尖兵，包括我自己，在 70 年代，就提著一只皮箱到歐

洲、美洲到處跑，為了接一些訂單，在異鄉辛苦奔波個把月，那時，也不知道什麼叫做「辛苦」？但是我們知道，只要勇敢走出去，就有希望！

常聽人言：「台灣最美的風景，是人。」我發現，台灣最美的人，也就是這些努力奮鬥的中小企業主！這些中小企業的經營者，個個都是創業家，並且持續一直在創新，這點是相當值得社會和政府鼓勵的。《勇氣》一書集結了多家優良的廠商，他們以創心的巧思，隨著時代的進步，開發了許多符合潮流需求、提高生活水平的產品，不僅在台灣頗獲好評，更隨著協會展銷的腳步，懷抱勇氣，團結一致，讓全世界都有福氣享用到這些「MIT」的好禮。

世界台灣商會聯合總會資深顧問

楊維謙

〔作者序〕

以逆轉勝的異軍突起
持續締造展銷商機

「中華文創展拓交流協會」成立兩年多以來，自台灣到中國、香港到澳門，我們以一年至少舉辦 100 場活動的規模，場場引起轟動，為協會會員們締造不少商機，展銷成果亦是眾所矚目；這，不僅是我們展前詳細地規劃，每回都能配合人流動線、攤位位置，凸顯展場特色與重點；更關鍵的是，還是促使主辦單位、商家、消費者「三贏」的獲利模式。相信未來，在大家共同攜手努力下，更將持續創造商機，累積無數口碑。

舉辦活動 處處充滿學問

有人看我們舉辦活動相當成功，尤其很多時候都是在大家都不看好的情況下，卻次次跌破大家眼鏡，因此，經常有人問我：「到底是怎麼做到的？」事實上，每次舉辦活動前，我都會事先到場地勘查，有時，一待就是一整天，只是為了看人流的走動狀況，包括：有多少人走過、附近的環境……等等。我堅信，只有做出最好的準備，尤其是展場攤位的規劃，動輒就是牽涉到商家的獲利，唯有事前做好準備，因應萬全，才能讓主辦單位、商家、消費者都皆大歡喜。

除了事前的準備，展場的攤位規劃更是門學問。攤位的位置，一定會有好、有壞，譬如：展場入口處、一樓，是人群一進來最容易看到的地方，最差的地方就是地下室，經常乏人問津。但，沒關係，只要透過事先規劃，這些都能解決，最後真的沒人要的位置，那就是我的攤位。

其實，我始終覺得，商機好壞，很多時候也是牽涉到商家的態度是否積極？有的人即使生意不好，他也會自己勇於創造機會，主動將觸角伸出去，自己創造更多的獲利，這就是大家常說的「狼性」。

其他包括：舉辦活動時，所用的帳棚顏色、不抽煙、不亂停車……等事項與規則，這些也都是我們必須要注意的細節，一定要讓人感覺，我們的展場是與眾不同的、是高規格的；舉例來說，我們所使用的桌椅多是會議桌規格，雖然租金價錢較高，但只要能夠呈現出質感，也就讓人覺得划算了。

凝聚共識 培養出宛如家人的情感

此外，幫助弱勢團體、身障朋友等公益活動，也是我堅信舉辦展銷活動時，不可或缺的一環。我們既然有這麼多活動，很多商家也因此建立獲利模式，成長許多，那麼「取之於社會，用之於社會」自是理所當然的事；所以，我們在活動舉辦期間，常會固定請街友協助打掃清潔這類的工作，再致謝薄酬，而擁有才藝的身障者，也可以在活動中安排演出，讓他們能夠發揮所長，也善盡自己的一分心力，對社會也有所助益。

至於，每年的寒冬送暖，更是協會的大事。記得有回，我們預定送給弱勢團體300條毛毯，訊息公布後，大家馬上爭相送出物資，很快就達到預期的數量。認真算起來，我們協會成立的時間雖不長，僅有兩年多，可是這段時間，大家培養出來的感情、一起為事業打拼所建立的深厚友誼，真是難能可貴，很多時候，都是彷彿家人般，令人倍感溫馨。

　　記得有一次，我的血壓標高到兩百多，大家看我在會場上，還是走來走去，非常忙碌的樣子，可能是臉色不好吧？！紛紛勸我休息，有的拿茶水給我、有的遞營養品給我、有的一直叮嚀我注意事項……，眾人關懷備至，那種感覺，到現在我還是印象深刻，十分窩心。

歷經艱辛 順利走上璀璨未來

　　現在的展拓會，雖然推行順利，協會成員之間，大家也培養了深厚的感情。可是回想兩年多以前，展拓會還未成立之際，卻讓我傷透腦筋。

　　因為看了太多台灣中小企業的奮鬥辛酸史，自覺應該出一分力，就開始籌備展拓會。本來以為，一切應該都會很順利，成立門檻的 35 家企業，在多年的奮鬥基礎下，應該可以很快就招募到。

　　沒料到，根據政府的規定是必須跨越 7 個縣市，每個縣市至少 2 個以上，讓商家不要過度集中，就有點傷腦筋了。這，還不是最關鍵的，申請過程中，要讓每位商家交出身分證影本，你的為人必須要非常值得對方信賴相信才行。「有的，沒問題！」在我籌備之前，許多商家是拍胸脯保證，然而，真的需要時，卻面臨聯絡不到人的窘境。不過，令人窩心的是，有更多是以前覺得不怎麼熟識的商家，那時候卻紛紛站出來「情義相挺」。

　　幸好接下來，在協會順利成立之後，展拓會終以令人驚奇的速度開始成長。第一年我們就成長到 100 家，第二年達到 200 家，現在則是邁向 300 家；舉辦的活動更是遍及各地；未來，我們更將配合台灣的南向政策，積極籌備往東南亞前進，為大家、為展拓會創造更為璀璨的願景。

<div style="text-align: right;">

「中華文創展拓交流協會」理事長

</div>

中華文創展拓交流協會

　　成立於 2016 年 10 月，目前會員人數為 200 多位，是一個依法設立、非以營利為目的之社會團體，為促進地方觀光發展和產業繁榮，將文創產業運用於改善人類環境生存條件與提供文創人才發展管道，以及增進公共利益，並至可擴張與永續經營的模式為宗旨。

　　其協會有四大工作目標：一、拼經濟；二、樂學習；三、做公益；四、愛家庭；目前一年有近 100 場國內外展覽活動，每個月至少舉辦 1 次成長課程，一年 4 次弱勢關懷公益活動，強調「家」與「踏實經營」的重要性；同時以發揚中華文化、推行台灣優質商品、積極參與經貿活動、擴展文創生活國際視野等精神自許。

　　協會以會員權益為優先，積極爭取會員權利與福祉，開辦會員在職教育訓練班，藉由教育提升會員知識與技術，使會員了解自身權益，同時提高會員對於自家產業工作價值，並以開創新的通路與行銷會員品牌形象為使命，期望未來成為大中華展銷之國際標竿。

CONTENTS
目錄

營造 美麗與自信

穿戴 精品超值選

吃出
新鮮與美味

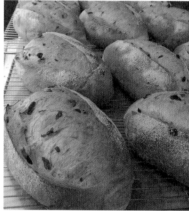

養生蔬食 每一口都健康美味

POPO Family 烘焙幸福味的品牌故事

營養美味 多層次的幸福口感

瑪莎拉 寫下手工餅乾銷售傳奇

嚴選食材 始終堅持做對的事

海錦富 台灣鹹檸檬醬推廣小兵

老店新創 傳遞客家飲食文化

藝桐饗宴 以現代通路推廣食物原美滋味

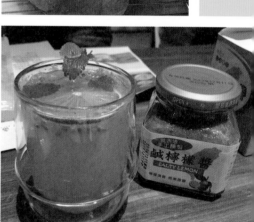

養生蔬食 每一口都健康美味

POPO Family 烘焙幸福味的品牌故事

7

一位是媒體退休高階經理人，一位是經常換工作的麵包師；因一場機緣，退休老人與失業年輕人巧遇，世代交會後激起的火花……；於 2016 年 10 月 10 日在陽明山麓中山北路七段圓環誕生了一家麵包店，店名叫「POPO Family」。一隻叫 POPO 的土撥鼠（公仔）從窯裡爬出來了，POPO 老闆雖來自媒體，但不依恃以媒體行銷品牌，相信最好的宣傳就是「口碑」，經過了 1 年的努力，「POPO Family」已成天母地區不可錯過的一片風景。

POPO 的經營理念

老少合作：孩子，我給你舞台，你給我希望。

技術傳承：一代一路，代代傳承，條條大路通羅馬。

圓滿生活：推行減碳蔬食的低調美食，圓滿人生救地球。

秋末午後的陽光，沿著忠誠路上迤邐的紅櫟，一路爬升，停駐在中山北路七段底，「POPO Family」就在這裡。網路上說「隱密難找」，但是映入眼簾的是九重葛攀成的拱門，猜想是店主企圖營造一個花型拱門，等開了春吸引路人注意到這個「穴居」的角落，不然的確很容易「錯過」；進門後有一方小庭院，斑駁的白牆上綠色的藤蔓植物正努力地攀爬中；長形的花圃也

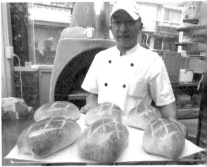

種滿了地瓜葉與迷迭香，戶外置有木桌大陽傘，角落邊還放置煙盒，這是主人為癮君子做的貼心設置；這樣「人性化」的店家，到底是賣什麼呀？

蔬食店家 販售「有溫度」的幸福感

　　一群孩子擠在透明工作室玻璃窗前，專注看著窗後「POPO Family」、麥方博士股份有限公司創辦人魯惠國為他們製作披薩，熟練的拉皮，將乳酪絲撒在食材豐富的披薩上，孩子們忍不住鼓掌喊著：「加一點、再加一點！」魯惠國帶著笑，不負眾望地將乳酪絲大方撒落，窗外傳來一陣愉悅的歡笑聲。無論是買麵包或是在這裡吃披薩用餐就像是走進自家的「食堂」一樣，這裡不僅提供手工麵包、窯烤披薩，這裡更販售著一種「有溫度」的幸福感。

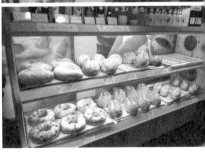

　　「POPO Family」的戶外入口設有歇腳座椅，椅背上立著招牌寫著「今天您『蔬福』嗎？」【註1】，以隱喻的方式告知客人這裡是「蔬食」店家。

【註1】POPO 門口廣告牌「今天您『蔬福』了嗎？」的小故事：話說原來「POPO Family」原址是一家巴西餐廳，門口旁有一方小花圃，籌備期間已荒蕪了一陣子而長滿了雜草，老闆與太太正煩惱著要在這裡栽種甚麼花比較適合，一時沒有處理，僅將雜草清除閒置，有一天，見一位老人由外傭牽著走到門口時已經上氣不接下氣，幾近昏倒，一屁股跌坐在花圃上喘息，這個畫面讓老闆突然有了靈感，與其種花還得澆水灌溉，不如就把它鋪上板子給路人走累了坐著歇息，叫什麼「發呆椅」？「歇腳座」？正巧一株百香果的枝枒攀上了圍籬結了小果實，腦海立刻浮現了「蔬福」的字眼，所以這個座位沒有命名，只有一句溫馨的問候語：「今天您『蔬福』了嗎？」

除了像傳統的西點烘焙坊提供扎實、美味的各式麵包，還有現點現烤的披薩、濃湯和飲料，淡淡的麥香盈滿整個空間。很多時候，客人在這裡點上一杯咖啡，和著一個麵包，就此度過漫漫的午後時光；或者，放了學的小朋友一路嘰嘰喳喳地走進來，嬉笑著，伸長脖子聞著麵包香，嚷著要試吃；又或者，一家人走進來，宛如這就是他們溫暖的窩，熟門熟路地吃著、說著，和周遭人閒話家常。

走進烘焙室 展開退休新生活

「在開這家店時，我就希望『POPO Family』不只是一間單純的烘焙坊，而是可以呈現在地文化價值、凝聚社區生活情感的地方。」提起創立「POPO Family」的緣由，魯惠國侃侃而談。從新聞媒體界退休後，他決定自行創業，為自己的退休生活走出一條實驗的路，他說：「離開職場，忙了大半輩子，總不能就只是思考『賺錢』這件事吧！若能兼顧企業社會責任（CSR），推己及人，不也是充實的人生嗎？」於是，他從拿著筆桿，變成拿起麵桿，揉著麵糰，糅合起他的銀髮新生活。他強調，職場無分貴賤，任何職業都沒啥不同，凡事盡心盡力，工作即是生活，要能曲也能伸！

開店，就不能吝嗇；怕熱，就別進廚房。魯惠國強調，他開店的宗旨，即使用料簡單，都必須注重品質及 CP 值；曾

有小朋友隔著玻璃窗看披薩製作，忍不住吶喊加油似地，希望再多加些乳酪起司，而他也總是大方地一把把鋪上。也難怪開業僅年餘，POPO 披薩即獲網評「五顆星」，甚至有網友評價「POPO 披薩不是天母第一，而是唯一」。

重質也重量 選用小農好食材

「POPO Family」的麵包共有 60 幾種口味，不僅精挑原料及食材，更重視麵糰醱酵及麵包的烘烤，每個麵包都經過數小時的做工，就是要讓消費者吃到嘴裡，感受到滿滿的幸福。如：深受許多人喜愛的「東風起司」，一如它文青的學名，加上圓潤麥色的造型，特別討喜，一撥開麵包，爆量的豐富起司餡料，未嚐便已垂涎，此麵包曾有人見旁人吃而問路找來，因而有了「問路麵包」的美譽。

值得一提的是，「POPO Family」的男、女主人都愛書法和文學，如：女主人劉芝蘭還在店裡玻璃櫥窗上寫下「出爐之歌」的詩文自賞：

> 為你出爐……
> 微冷的空氣裡流動著一種淡淡的麥香，
> 緩緩如輕舟徜徉於湖心，倒影著天堂，
> 古典的麵包架上，靜置著圓潤與豐饒的故事，
> 等候詩人以咖啡佐詩，寫下關於你的履歷……
> 揀選、禾鋤、播種、收割……
> 揉捻思念、烘焙永恆的溫飽……
> 每一次咀嚼，總會喚起某一年秋末的麥浪，
> 在麥稈上的午睡，耳邊浮泛起那一首……未秧之歌……

「源自於食物生長的原鄉發出的氣味，天然食材經手工製作過程保留了自然口感，麵糰的嚼勁與麥香，都緊緊地牽動著味蕾的記憶，從麵包、披薩到沙拉、南瓜濃湯、美味咖啡，及以新鮮蔬果製作出的元氣活力果汁，是居住在城市裡難能遇到的鄉村滋味。」這是兩位主人的共同理念。

從一走進「POPO Family」的庭院，女主人就忍不住先介紹她親手栽種在牆邊的地瓜葉、百香果、迷迭香。細細拂去上面的灰塵，劉芝蘭輕聲笑說：「最近迷迭香用得多了，幾乎都快被拔光了。」目光中，盡是溫柔的神色。「POPO Family」是老闆魯惠國的園地，而這「半畝隙地」即是她可以「種桃、種李、種春風」的夢園。對於丈夫徹底顛覆的職場大轉型，她除了全力支持，亦全心投入，以行動相伴，攜手共創新天新地。

堅持做最好 工法獨到不馬虎

一位退休的媒體主管遇到流浪麵包師，一文一武，所烘焙的麵包想必有不同的人生況味。麵包師有 20 年做麵包的經驗，與台灣第一

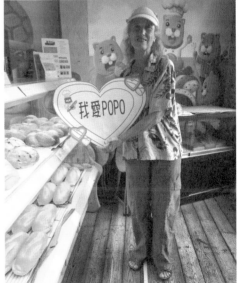

麥方（ㄆㄤˋ）吳寶春同時出道，有著老師傅傳承的手藝，工法獨到且不馬虎，以自己培養的老麵醱酵，從打料、切割、揉製、醱酵、烘焙過程，全程親力親為，無論陰晴颱風下雨、天寒地凍的凌晨，當大家都正好夢香甜時，師傅已在準備當日出爐的麵糰，等待在晨光中的甦醒，9點過後，也是「POPO Family」麵包陸續出爐的時候。一顆顆圓潤飽滿的麵包陳列在麵包架上，像一件件的精心雕琢的藝術品，它不僅是視覺上，更是味覺與心靈上的理想作品，這或許是麵包師傅能忍受長期處在高溫環境中工作而樂此不疲的原因吧！

　　也許正如吳寶春電影裡描述他母親說過的一句話：「一條路直直走，憨憨走，走久就通了。」冠軍麵包師的養成，是需要憨勁。在現今凡事講求速成的時代中，需要視溫度、濕度，等待長時間發酵的麵包已是不多。但，「POPO Family」的堅持，口感扎實、用料飽滿，很快地，就締造出好口碑，吸引許多人特地驅車來此購買。不僅如此，為了堅守好品質，開店至今，「POPO Family」總是默默遵循他們的原則，「絕對不賣隔夜的麵包」。

　　雖然有人說「POPO Family」是間「沒有麵包的麵包店」，因為麵包架上出爐前與收店前幾乎都沒有麵包，不是賣完了，就是賣不完的麵包，皆打包準備分送鄰近的警消單位機構，以及育幼院、教養院等社福團體，秉持感恩和分享的良善理念，以實際行動響應公益，廣結善緣。「POPO Family」老闆魯惠國認為麵包是「食物」，非「商品」，不隔夜販售，是對消費者負責；不丟棄

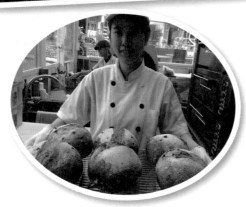

麵包，是對老天爺負責。魯惠國表示，送麵包比賣麵包費事，他有時收店後，為了送 10 個麵包還要開 1 小時的車到八里樂山教養院，回到家往往已過午夜。

由於「POPO Family」發願善盡企業社會責任的心意，也獲得不少客人響應，進而加入購買剩餘麵包捐贈弱勢團體的行列，故而「POPO Family」現在有了「待用麵包」制度，此制度推出後，願意認購「待用麵包」的客人踴躍，已需排隊數週才能認購（因剩餘麵包數量有限）。POPO 麵包注入了人道關懷，有剩餘麵包可以送出去給需要的人，比賣完麵包更值得高興。

「POPO Family」有很多的理想及堅持，誠如魯惠國所説：「客人只要走進來，就是我的 Family ！我們用一家人的思維，讓客人的需求能獲得滿足，這才是一個正向的社會價值，一起營造美好的未來。」

麥方博士股份有限公司（POPO Family）

負責人	魯惠國
主要商品	歐法麵包、窯烤（蔬食）披薩
聯絡資訊	電　話：+886-2-2872-2421 地　址：台北市士林區中山北路七段 154 巷 7 號 1F 網　址：https://www.facebook.com/POPO.Family.Love/ E-mail：luegg000@yahoo.com.tw

營養美味 多層次的幸福口感

瑪莎拉 寫下手工餅乾銷售傳奇

隨著西式烘焙技術不斷提升、創新，手工餅乾呈現出多元口感和各式風貌，市場亦持續成長；在「Marcella 瑪莎拉手工餅舖」，片片餅乾都是獨一無二且吃得到、看得到原料食材顆粒，創辦人曾芝毓女士的用心，讓「Marcella 瑪莎拉手工餅舖」打響名號，贏得眾多消費者的喜愛；其中，獨家商品「秒殺酥」，更曾創下單月銷售金額高達 300 萬元的亮麗數字，而精心製作的結婚、彌月禮餅、禮盒系列，亦吸引許多人特地不遠千里前來訂購。「瑪莎拉」受邀至新加坡、澳門等地品牌展演，分享來自台灣的手工烘焙手藝。期待未來「瑪莎拉」能成為手工餅乾國際品牌，飄香全世界。

「手工餅乾和一般機械大量製作的餅乾，最大的不同處，在於手工製作過程中，可加入大量堅果等原料，譬如：杏仁片、核桃、松子等，吃得到營養而豐富的食材，不僅如此，手工製作過程的用心，也讓餅乾具備多層次的口感，變得更加美味。」「Marcella 瑪莎拉手工餅舖」創辦人曾芝毓一字一句解釋著自家手工餅乾成功襲捲人心的重要原因，而厚焙手做、微甜養生的特殊性，更使得「瑪莎拉」一舉擄獲市場上眾多挑剔的味蕾。

數十載辛勤耕耘 逐漸打響名號

　　細數被譽為「手工餅乾阿姨」的曾芝毓，曾經烘焙過的西點，光是餅乾的種類，就高達數百種，去蕪存菁後，她在現位於台中大甲的「瑪莎拉手工餅舖」挑選出數十種手工餅乾來販售，包括極受歡迎的杏仁千層酥、巧克力脆餅……等眾多口味外，還有特別打造的輕食養生、水果風味、茶香系列……等等，每一樣莫不令人垂涎欲滴，尤其是配上一杯茶或咖啡，更是最佳的下午茶良伴。一口咬下餅乾，豐富的堅果內餡，多層次的口感與香甜，常讓人忍不住一口接一口，欲罷不能。

　　回想 16 歲時，第一次接觸烘焙業，從在一旁看著師傅做麵包，自己偷偷學習，到後來進入頗負盛名的烘培名店工作，無論任何西點製作，全都難不倒她。2001 年，曾芝毓從高雄起家立業，正式打造「Cookies（庫奇斯）」自有品牌，並以一身好手藝為各大知名店家代工。

　　不料，2002 年的一場大水災，讓她的廠房與多年來的所有心血全部都付諸流水，此時竟又遭逢婚變！龐大的債務加上丈夫的背叛，走在人生的低谷，令她曾想放棄一切，但身邊兩個孩子成為她溫暖的支柱與努力的動力，再加上一位好心朋友願意借貸一筆資金，於是，她至彰化另起爐灶，從人生低谷奮發爬起。

不過，借貸的資金不足以開店，曾芝毓就從夜市擺攤做起，帶著自豪的手工餅乾，征戰全台。每天凌晨 4 點多就起床，先到各地的早市擺攤展售，收攤後，再到各大專院校、科技大廠展售，黃昏後，還到觀光夜市展售。秉持嚴選原料品質、優良的烘焙技術和創新多元的口味，以及善良堅毅、刻苦耐勞的個性，因而打開知名度，不僅多次獲得優良產品獎項的肯定，也累積了不少暱稱她為「手工餅乾阿姨」的忠實粉絲，並接連獲得多家知名品牌的代工訂單。

向良師學習 獲益匪淺

創立於西元 1962 年「台灣區麵麥食品推廣委員會」，也就是後來「中華穀類食品工業技術研究所」的前身，不僅是業界知名的巨擘，更在眾多愛好西點麵包的人心中，扮演了舉足輕重的角色。想要更上層樓的曾芝毓，找上了「中華穀類研究所」，深層地認識西點烘焙產業，並從源頭去了解、掌握烘焙的真正關鍵技術。

「現在手工餅乾雖深受市場喜歡，尤其是在健康養生的時代潮流中，厚焙手作的口感，不僅扎實、味道豐富、多層次，吃起來更是美味。不過，在將近 20 年前，相較其他西式烘焙產品，手工餅乾還是屬於關注度較低的。」曾芝毓分析道。當時，她擬了 30 幾個問題，一條又一條，不僅充分顯示出她對手工餅乾的熱愛與了解；另一方面，她更將這些問題，不厭其煩地拿去「中華穀類研究所」，私底下請教相關領域的老師。

這段期間，曾芝毓自覺獲益匪淺，尤其當時一位陳弘文老師，更是對她指導有加；因此，當她成立「瑪莎拉手工餅舖」後，立即正式邀請陳老師擔任公司的食品研發顧問。「多年來，只要我有問題請教，陳老師總是熱心協助，可說是我的恩師；能夠請陳老師這樣卓越的專家來擔任『瑪莎拉』產品顧問，真是莫大的榮幸。」曾芝毓笑瞇瞇說道。

不加任何人工添加物，是「瑪莎拉手工餅乾舖」最大的堅持。「從做餅乾

陳弘文
HUNG-WEN CHEN

EDUCATION
· National Taiwan Ocean University, Department of Food Science, Master
· School of Japan Wagashi, Special Research on Wagashi Production Technology
· China Grain Products Research & Development Institute, Bread Professional Training

AMERICAN INSTITUTE OF BAKING
· Baking Science And Technology
· Frozen Dough Operations
· Cookie Processing Technology
· Cracker Production Technology

WHEAT MARKETING CENTER
· Taiwan Hard Wheat Milling & END Products Emulsion Team
· Artisan Bread Baking Technology

WORK EXPERIENCE
· Marcella Boutique, Baking Consultant
· China Grain Products Research & Development Institute, Researcher
· Hua Fa Food Co., Ltd., Development Manager
· Fu Jen Catholic University, Department of Restaurant, Hotel and Institutional Management, Adjunct Lecturer
· Yuanpei University, Department of Food Science, Adjunct Lecturer
· St. Mary's Junior College of Medicine, Nursing and Management, Department of Hospitality and Management, Adjunct Lecturer
· Taipei Vocational Development Institute, Adviser Lecturer
· Chinese Rice and Wheat Flour Skift, Invigilator
· Level B Technician for Baking Food (Licence)

以來，我始終認為，餅乾不僅要好吃，更要吃得健康。」曾芝毓語氣堅定地說。

譬如：他們曾創下單月銷售量高達 300 萬元的超人氣點心「秒殺酥」，僅用麵粉、奶油、雞蛋做成，吃起來濃郁香甜，簡單又實在；後來，曾芝毓更貼心地加了道耗時又費工的手續，將原本的長條酥再切成一口酥大小，以方便小孩和長輩食用。

　　「在食材的特性上，只要懂得運用，善加比例上的調配、分量的拿捏，就可以讓餅乾味道更香、口

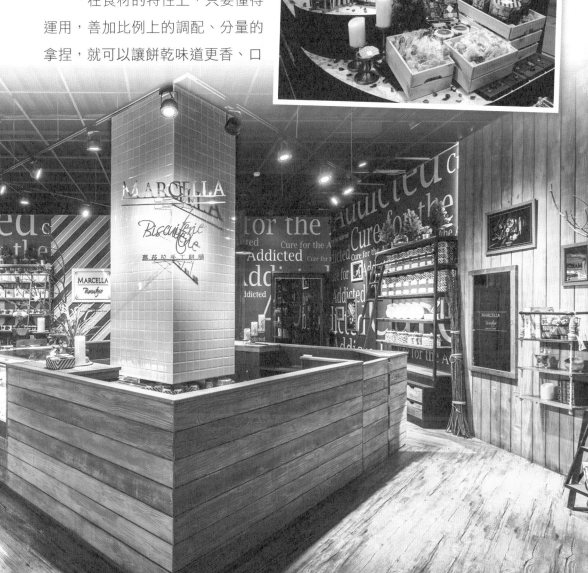

感更好，任何簡單的食材，都可以帶來驚喜的美味。」這點體認和突破，不僅讓曾芝毓在手工餅乾的領域中，表現更上層樓，也成功帶動業績的成長，亦連結更多台灣在地食材，創新口味，提供喜愛手工餅乾的朋友，更豐富的客製化享受。

道道環節不馬虎 陪伴忠實粉絲成長

「手工餅乾看起來簡單，其實，每一道環節都不能馬虎。」曾芝毓強調，像杏仁千層酥必須經過 3 折、6 次以上的做法，才能成就一片片咬起來酥脆卻又濃郁的口感，更重要的是，「瑪莎拉」堅持鋪上一整片的杏仁，絕不能有碎裂的痕跡；而刀切下去的時候，每一片厚薄、長度、高度都有基本的要求。她拿起店內特製的透明盒表示：「手工餅乾雖然是以重量來計算，但因為我們對手工餅乾的大小規格都有一定的要求，所以，只要放在這個盒子裡，數量都是相同的。」

「手工餅乾阿姨」曾芝毓以一身好手藝，秉持 40 多年厚焙手做配方，讓餅乾成為滿足肚腸、撫慰心靈的最佳點心，也讓手工餅乾化身為精緻的甜點，烘焙出迷人的氣息和甜美的回憶；在許多新人的心目中，「瑪莎拉」的手工餅乾禮盒，就是幸福的代名詞，靠著顧客口耳相傳的好口碑，吸引不少新人遠道而來選購喜餅。甚至多年前使用彌月餅乾的孩子也已經長大成人，當他們準備步入結婚禮堂時，「瑪莎拉」當然是他們的不二選擇！當然，孩子的彌月禮盒也絕不會忘了「瑪莎拉」！

而現在位於台中大甲的「瑪莎拉手工餅舖」，店內裝潢設計典雅、浪漫，處處瀰漫著幸福與甜蜜，成為許多人不可錯過的景點，亦朝向多元經營發展，以手工餅乾為主軸，開發更多美食，回饋長期支持的「鐵粉」，也讓「瑪莎拉」手工餅乾在站穩市場之際，再度往前跨越了一大步，除了帶給消費者健康和美味，更具備人生苦盡甘來、幸福美好的意義與象徵，並藉由海外市場的拓展，分享來自台灣的手工烘焙手藝，期待未來「瑪莎拉」能夠躍升手工餅乾業界的國際品牌，飄香全世界。

瑪莎拉手工餅乾舖（Marcella）

負責人	曾芝毓
主要商品	曲奇餅系列零嘴、伴手禮、婚禮／彌月節慶輕客製服務、企業禮品、活動聚會餐盒、DIY 曲奇餅教學
聯絡資訊	電　話：+886-4-2687-6578 地　址：台中市大甲區大安港路 321 號 網　址：http://www.marcellabis.com E-mail：service@cookies.com.tw

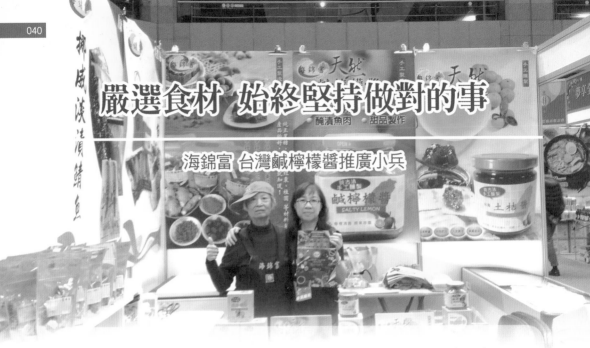

嚴選食材 始終堅持做對的事

海錦富 台灣鹹檸檬醬推廣小兵

「海錦富有限公司」從 2011 年創立以來，即堅持所生產的每一樣產品，除了食材新鮮，還必須符合國家最嚴謹的安全檢驗標準。「因為先生罹患慢性疾病，長期需要洗腎的痛苦經歷，讓我相當重視食材的選擇。」基於對家人的愛，以及自身所學專業，海錦富創辦人陳文雯因而走上創業之路，歷經將近 7 年的努力，秉持對食物的堅持與專業的處理和規劃，「海錦富」的產品已經獲得諸多消費者肯定，建構下發展的利基。

「海錦富」的創立，對陳文雯來說，無疑是人生的一大轉彎。在 2011 年 3 月 29 日之前，由於面臨另一半罹患慢性疾病，成為慢性洗腎患者的殘酷事實，卻讓她不得不深思，食物所帶來的嚴重影響，為了確保食的安心，她進而下定決心，走上創業之路！沒有強力財團做後盾，又堅持自然、健康、新鮮、營養的嚴格標準，使得這條路走得格外辛苦，過程備受艱辛，但為了

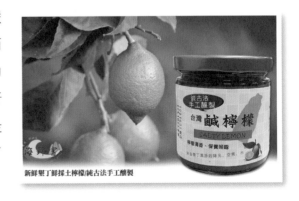

新鮮翌丁鮮採土檸檬/純古法手工釀製

自己、為了另一半，也為了顧客，她仍一步步奮力向前行。

掌握食材特性　透過專業嚴格把關

「對的事情，就是要堅持住，何況我們挑選的每一種食材，都是有益於人體健康的。」她淡淡地笑著，言語中流露出一絲對自家產品的驕傲：「例如：只要吃過我們的挪威淡漬鯖魚，就再也沒辦法接受一般坊間的鹽漬鯖魚，味道自然鮮甜，可以不用再加任何調味料，也不用複雜的調理烹飪，不用洗、不用退冰、不用鹽，煎或烤都好吃。而深受市場歡迎的真空小卷包，只要退冰，即能享受新鮮與美味。」

　　秉持找回健康的創業初衷，她所經手的每一項食材皆嚴格過濾，而且還為此遍覽有關於介紹海產、魚類，以及各種食物的相關書籍與資料。「我們既然要做，就要做到最好！因為知道很多關於食物的事情之後，就愈發覺得吃進嘴巴裡，每一口食物的重要性。」她話說得篤定而堅毅，尋找好的食材，自此也成為她人生中的首要目標。

　　譬如：「海錦富」自製的鹹檸檬醬是根據清代《本草綱目拾遺》中記載，檸檬具有的食療作用，包括「醃食，下氣和胃」，而在《脈藥聯珠藥性食物考》中也有關於檸檬的描述，「漿飲渴瘳，能避暑。孕婦宜食，能安胎」，所以當陳文雯和先生偶然間得知鹹檸檬的妙用，當下，二話不說，馬上自己動手做。

　　陳文雯笑說：「其實，最初先生是到一位老朋友那旅行時，看到他剛好在製作鹹檸檬醬。」兩人早知檸檬的好處，面對這樣費心的製作過程，仍勇往直前、努力推廣。

　　她進一步表示：「台灣早期，醫學還不發達時，看醫生不方便，很多家裡都會自製一些，尤其是用於止咳化痰，或是喉嚨有點不舒服時，可以食用的『祕方』；鹹檸檬，即是其中的代表，現在普遍流行於香港茶餐廳中常

見的『鹹檸七』便是鹹檸檬醬用於沖泡飲品的代表。」幾年來，她和先生一起用心著手尋找關於鹹檸檬的資料，累積這方面的知識，讓鹹檸檬用途更加多元，除了沖泡飲用，還能用來烹調、甜品製作、代鹽醃漬，開發出現有理想中的產品。

鹹檸檬、土桔醬 每一道工序都很謹慎

除了相關知識的累積，產品剛開發時亦積極自己動手做，充滿強大的實驗精神。第一次製作鹹檸檬，是在老朋友位於墾丁白沙灣的民宿，製作完成後，原本應該擺放在鐵架上，但二人異想天開地想：如果將玻璃瓶埋在土中，吸收日月精華，不是更好嗎？

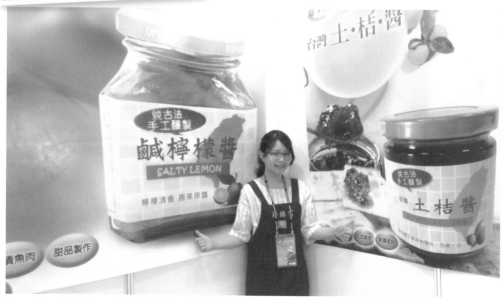

於是，興沖沖地在民宿前空地埋了 30 幾瓶鹹檸檬瓶，「沒想到，才沒多久就遇到地震，所有玻璃瓶都震破了，光清理玻璃瓶碎片和殘渣，就花了一個月才做好善後工作，真是天兵！」說到這裡，她忍不住笑出來。最後，還是只能運用鐵架，一瓶一瓶製作，一瓶一瓶擺放，經過至少一年的時間，才能孕育出一瓶道地的鹹檸檬。

製作過程看起來簡單，不過，從一開始的產地選果，以及申請 SGS 檢驗、煮檸檬、曬檸檬，裝瓶醃，道道程序都是一門學問。「儲存的時間長，不僅需有擺放的場地，每一甕都是囤積的資本，至少要一年的時間後，才能慢慢回收。」陳文雯笑說：「有時候做久了，都覺得自己像個傻子。」

而「海錦富」除了鹹檸檬，同型另一個人氣產品，就是土桔醬，雖然在口味上和鹹檸檬，一種是甜、一種是鹹，截然不同，但因為全是純天然手工製作，無論是入菜，或是泡成飲品，甚至是早餐時塗點在吐司麵包上，不僅能增加水果風味，還能帶出麵粉類製品的香氣，滋味更佳，對健康也大有益處。

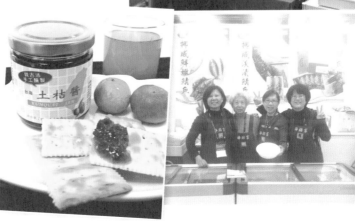

挪威淡漬鯖魚　一試即成主顧客

　　除了自製產品，「海錦富」更推出多款優良漁產，例如：自挪威進口的鯖魚，在海洋魚類中，列屬四大營養魚種之一，在文獻與有關單位研究資料中指出，鯖魚不僅含有豐富的蛋白質、鐵質、磷、鈉、鉀、菸鹼酸及維他命 B、D 群等成分，還可以補充人體內鐵質的不足，脂肪中更含有豐富的不飽和脂肪酸 EPA 及活化大腦的 DHA 等。

　　陳文雯進一步解釋道：「現代人偏食，慣吃加工、油炸食品，加上 Omega-6 比例高的大豆油、葵花籽油成為家中和外食主要用油，在在壓縮必需脂肪酸 Omega-3 在體內的生存空間，Omega-3 和 Omega-6 失衡，導致心血管疾病、過敏、精神疾病接踵而來，嚴重威脅身心健康。Omega-3 已被科學家研究證實，有顧心臟、抗發炎、抗憂鬱、防失智等功效，其中又以 EPA（eicosapentaenoicacid）和 DHA（docosahexaenoicacid）對人體益處最大，富含 Omega-3 的魚種以來自寒帶的深海魚居多，包括鮭魚、鮪魚、鯖魚（小型青花魚）、秋刀魚等，營養學者建議一週吃 2～3 次，便可補足人體所需的 Omega-3，而 EPA 則是人體內製造前列腺素（PG）的原料之一。」

　　坊間出現的鹽漬鯖魚（俗稱「鹹魚」），種類繁多，由於工法和工序的不同，以及添加物和保存方式的不同，讓鹽漬鯖魚的口感、營養、衛生對消費者的健康影響頗大，一分錢一分貨，陳文雯建議購買時最好是以標示明確、經 ISO 和 SGS 等專業流程和檢驗合格為要。

　　在陳文雯的堅持下，「海錦富」的淡漬鯖魚必須藉由 ISO 22000 和 HACCP 潔淨工廠處理後，再經 SGS 檢驗合格，生菌含量低，符合國家標準，產品確實達到安全、衛生、可靠的原則。

贏得大眾認同 成功開闢藍海市場

陳文雯強調：「由於挪威鯖魚生長在冰海低溫層，所以魚體本身魚脂豐厚、魚汁飽滿，唯有經過專業的剖片處理，魚體全程清淨後，才能確保鯖魚原有而自然的鮮甜。另一方面，採用天然海鹽低鹽淡漬後，立即低溫極速冷凍、真空包裝，新鮮也才吃得到。」種種繁瑣的堅持，就是為了確保每一口食用後的營養與美味。

也正因為這樣的堅持，「海錦富」的淡漬鯖魚，不用洗、不用退冰，也不用加過多調味料。「真空包裝拆開後，用烤箱烤，取出後淋上檸檬汁，即非常美味。」陳文雯笑著表示，很多人第一次來購買時，總是邊挑邊嫌，可是往往回去吃過之後，不久又會來買，最後成為定期前來光顧的熟客。

除了好的產品，「海錦富」亦透過電商平台來銷售，並以倉庫式的店鋪經營為輔。多年來，在誠信的服務、腳踏實地的經營、實在的價格中，一步步贏得廣大市場的認同，也創造自己的利基，成功開闢海產漁獲中的藍海市場。

海錦富有限公司（Hai Jing Fu Co.,Ltd）

負責人	陳文雯
主要商品	水產品、農產製品
聯絡資訊	地址：高雄市楠梓區藍田路 1080 巷 6 號 電話：+886-7-365-2090 網址：www.hjf1898.com.tw E-mail：hjf1898@gmail.com

老店新創 傳遞客家飲食文化

藝桐饗宴 以現代通路推廣食物原美滋味

「『客家產品』就是夠好！」憑著一股執著與信念，「展美有限公司」創辦人游智穗將客家人的傳統生活智慧，一樁樁、一件件，透過嶄新的思維與客委會輔導包裝設計團隊先進設計，一舉推上現代化的行銷通路。不管是堅持沒有任何人工添加物，以傳統古法製作的麵條、醬油、豆腐乳……等等客家美食，讓人在品嚐出食物原有美好滋味的同時，更無須擔憂對人體健康的危害；而一些對生活友善的日常用品，譬如：樟腦油、竹醋液……等，都在她的努力規劃下，以「藝桐饗宴」的品牌，在實體店面、展場的實際銷售中，或是社群軟體Line，以會員制的方式手機下單裡，展現出斐然的銷售成績。

游智穗所創立的品牌「藝桐饗宴」，雖然僅有短短幾年的時間，家裡所經營的「金瑞珍製麵廠」，卻是從1910年就創立的百年老店；這間位在新竹關西小鎮內的製麵廠，長久以來，即是鄰里間口耳相傳、「呷好逗相報」的傳統老店，尤其店內販售的「玉山麵」，更是獲得了眾多顧客的青睞。游智穗運用巧思，為家族百年老麵廠開啟了一條迥然不同的創新之路。

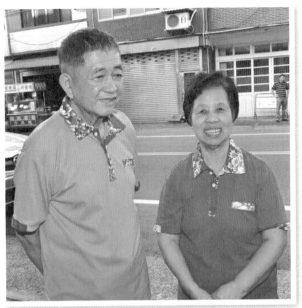

「藝桐饗宴」自我勉勵小語錄

生活中驚濤駭浪，風風雨雨，
各種磨難、各種坎坷，
都是對自我的考驗，是人生的修煉，
如果不去轉換心情，生活會很辛苦，
不回避、不退縮，
一個步伐、一個微笑，
跟自己說一聲：「加油！」

每天給自己一個希望，
試著……
不為明天而煩惱，
不為昨天而嘆息，
只為今天更美好！

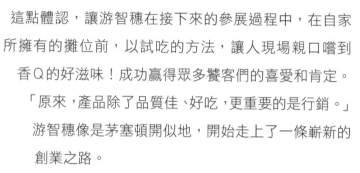

應邀參展 開啟了老店的創新之路

　　家中所製作的麵條，是傳承自老一代
的工序，麵條中僅有麵粉、水和鹽巴，材料雖
然簡單，運用當地著名九降風做出來的麵條，口感紮
實而香Q，煮熟後，不用過多的調味料，只要加上一點點媽媽自己做出來的客
家豬油油蔥，拌一拌，「好吃到連舌頭都會吞下去呢！」游智穗以充滿驕傲的
口吻這麼形容道。

　　　　這點體認，讓游智穗在接下來的參展過程中，在自家
所擁有的攤位前，以試吃的方法，讓人現場親口嚐到
香Q的好滋味！成功贏得眾多饕客們的喜愛和肯定。
「原來，產品除了品質佳、好吃，更重要的是行銷。」
游智穗像是茅塞頓開似地，開始走上了一條嶄新的
創業之路。

　　　　透過老麵廠，游智穗結合在地小農，不僅將
客家人的生活智慧轉化為創業之路的瑰寶，更在通

路行銷上，一步步推廣自家產品與品牌；她先是在展場曝光，後進軍百貨業，陸續設立駐點，並且同時透過網路行銷，不僅將「藝桐饗宴」打出知名度，也將客家的飲食生活文化，藉由現代化的銷售，開闢出龐大商機。

販售在地傳統好東西 造福大眾

游智穗淡淡笑道：「其實，檢視過去，我才驚覺，客家人真的擁有太多好東西了，只是，我們一直缺乏行銷的管道，以及企業化的經營，所以沒有將這些好東西公諸於世，造福廣大群眾。」

扳著手指，她一樣樣詳述：可以預防病菌、除臭的竹醋液；而客家人最喜歡的土肉桂，其優點更多，關於肉桂，最早記載於《神農本草經》，「味辛溫，主百病，養精神，和顏色，利關節，補中益氣」。《本草綱目》中亦有介紹，「堅筋骨，通血脈，宜導百藥，久服，神仙不老……」。

　　肉桂優點如此之多，因此，「藝桐饗宴」販售肉桂粉、肉桂糖，甚至有肉桂做成的牙膏……等商品，其他還有樟腦油、燻油……等，眾多生活日常食品、用品，琳瑯滿目。游智穗進一步解釋道，早期農業社會，衛生條件不佳，小孩子感染頭蝨，用的就是可以驅蟲的樟腦油；而以傳統客家人古法煉製的燻油，用處更多、更為廣泛，「傳統上，燻油還是客家女兒出嫁時必備的嫁妝，更是老阿嬤的壓箱寶，也是台灣早期傳統且被廣泛應用的嬰兒油及護髮護膚聖品。」她笑著強調，這些客家人的好東西，在昔日社會無形中可是造福了不少人呢！

　　游智穗表示，秉持著客家人喜歡分享好東西的理念，在她創立「藝桐饗宴」後，賣的不只是自家所生產的好麵條，只要是和她有相同理念的小農、商家，「大家都可以一起合作！」譬如：出產於新竹縣關西鎮的古早味手工醬油

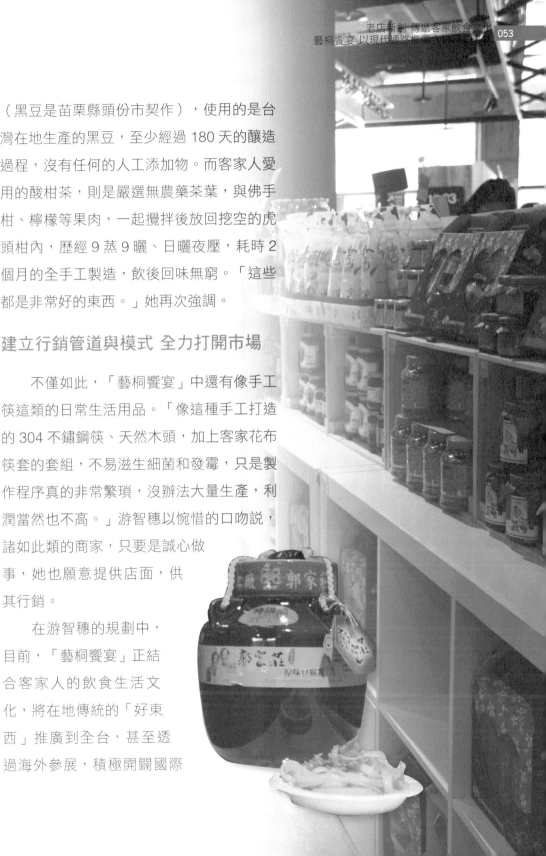

（黑豆是苗栗縣頭份市契作），使用的是台灣在地生產的黑豆，至少經過 180 天的釀造過程，沒有任何的人工添加物。而客家人愛用的酸柑茶，則是嚴選無農藥茶葉，與佛手柑、檸檬等果肉，一起攪拌後放回挖空的虎頭柑內，歷經 9 蒸 9 曬、日曬夜壓，耗時 2 個月的全手工製造，飲後回味無窮。「這些都是非常好的東西。」她再次強調。

建立行銷管道與模式 全力打開市場

不僅如此，「藝桐饗宴」中還有像手工筷這類的日常生活用品。「像這種手工打造的 304 不鏽鋼筷、天然木頭，加上客家花布筷套的套組，不易滋生細菌和發霉，只是製作程序真的非常繁瑣，沒辦法大量生產，利潤當然也不高。」游智穗以惋惜的口吻說，諸如此類的商家，只要是誠心做事，她也願意提供店面，供其行銷。

在游智穗的規劃中，目前，「藝桐饗宴」正結合客家人的飲食生活文化，將在地傳統的「好東西」推廣到全台，甚至透過海外參展，積極開闢國際

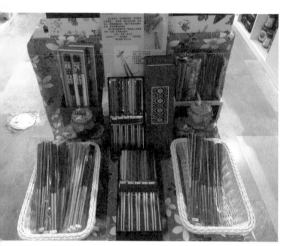

市場。

「這是一定要走的路。」游智穗分析道，東西再好，如果缺乏行銷和設計包裝，就無法在全球化的激烈競爭中站穩腳步，「這是非常可惜的事！」她強調。

因此，透過現代化的企業經營，游智穗先是創立「藝桐饗宴」的品牌，再藉由新穎的設計與包裝，在實體店面販售，不管是誠品松菸文創園區、銅鑼客家文化園區，都是拓展知名度過程中的重要一環。而參展，譬如在「中華文創展拓交流協會」的平台中，結合多家業者，以群聚的模式拓展商機，進軍海外市場，更是「藝桐饗宴」現階段的發展重點。

「當然，在商品的包裝上，除了個別的銷售外，以禮盒『伴手禮』的方式設計，更能帶動業績。」游智穗指出，尤其是在網路，上市櫃公司的團購下單，單次 400 箱的規模，龐大的商機，正在逐步地拓展。未來，更將積極透過企業化經營，促使傳統在地好東西，分享給更多人知道，同時，亦奠定「藝桐饗宴」的成功立基，希冀客家文化的優質產品在她的努力推廣下，能在世界各地遍地開花。

藝桐饗宴／展羨有限公司

負責人	游智穗
主要商品	客家食品、肥皂、精油、手工竹筷等日用品

台北門市
地址：台北市松山區南京東路五段 250 巷 9-5 號
電話：+886-2-2749-4537、+886-987-266-985

誠品門市
地址：台北市信義區菸廠路 88 號 2F
電話：+886-2-6636-5888 分機 1652

苗栗門市
地址：苗栗縣銅鑼鄉九湖村銅科南路 6 號（銅鑼客家文化園區）

聯絡資訊

電話：+886-2-987-266-985
網址：https://www.facebook.com/0227494537.TW/

金瑞珍製麵廠
工廠地址：新竹縣關西鎮明德路 33 號
電話：+886-35-872-668

關西門市
地址：新竹縣關西鎮東興里正義路 12 號
電話：+886-35-872-556

台灣之光 讓全球看到好產品

梅山茶油 成功奠定國際油品價值與地位

　　從早期物資貧困的年代中，苦茶油一直就是身價不斐的「昂貴用油」，即使如此，優質的營養素、對人體的健康助益，仍深受許多人的喜愛。「長壽田國際貿易有限公司」董事長吳鎮森從小在製油廠的環境中長大，熟悉製油環境，並於 2006 年 4 月成立「保證責任嘉義縣梅山茶油生產合作社」，擔任理事主席，以創新的思維，將這個屬於傳統產業範疇的苦茶油，一舉推上國際舞台；而現任理事主席涂淑靜更將結合眾人的力量，誓言未來將苦茶油變成台灣的「代名詞」；猶如一提到橄欖油，大家就直覺聯想到義大利，奠定苦茶油在國際油品的價值與地位。

　　2014 年，一場餿水油混充食用油的事件，在台灣掀起嚴重的食安風暴，也讓很多原本忽略油品安全的人，紛紛注意其嚴重性。「苦茶油的單元不飽和脂肪酸含量不僅是所有植物油中最高，可降低壞膽固醇，並含有眾多營養素，例如：天然維生素 E，抗氧化效果良好，可幫助傷口癒合，合成細胞膜；單元不飽和脂肪酸高於橄欖油，可提升好的膽固醇，降低不好的

膽固醇，且含有植物固醇，是人體壞膽固醇的清道夫。而苦茶油發煙點高，耐高溫，油質安定，是值得消費者肯定的好油。」梅山茶油生產合作社理事主席涂淑靜指出，苦茶油在食安風暴後，更受到許多人的喜愛，再加上其油質穩定性高、耐高溫等特性，使得 2015 年，「梅山茶油」的業績成長迅速。

注意生產環節 絕不馬虎

2014 年的食安風暴，對梅山茶油合作社而言，不啻是一個重要的轉機，亦成為從傳統產業，邁向國際的新里程碑。因為油品安全的重要性，政府開始鼓勵農民種植油茶樹，而梅山茶油合作社更因為消費者需求量大增，一步步踏上現代化的創新過程。

回憶起這一切，涂淑靜不禁感慨說道：「其實，做苦茶油，本身就是種需要大量耗費人力的傳統產業。從摘取苦茶籽到烘乾、曝曬、低溫壓榨、儲存……等等過程中需要約 26 道工法的程序，每一步，都是半點也馬虎不得，非常辛苦。」

「好的油，當然就是要和大家一起分享」！而且，憑著這樣的理念，梅山茶油合作社亦開始了一連串縝密的規劃，包括：從在地育種與農民契作，也在國外大面積種植，期盼藉由大面積的栽培，讓苦茶油的好，全世界都能看見，

亦能親身食用、感受。

　　隨著凃淑靜的腳步，走進梅山茶油合作社設立的製油工廠，角落旁，鋪滿茶籽的桌邊，是一雙又一雙俐落的手。「這些都是從數十年前到現在的忠實客戶，每年都來梅山報到，整個家族共同參與，成為年度盛事。」她表示，梅山茶油生產合作社每年都有許多來自全台這樣用心的客戶，無論是自種自用或是銷售，全程參與製油過程，令人十分安心。

　　縱使寒流來襲，氣候凜冽；亦或艷陽高照，酷暑襲人；一群人仍是圍著茶籽，持續而不間斷地重複著類似的動作──挑出好的茶籽，並眼明手快地將沒有脫殼完全的茶籽，一個個用人工撥開。很多的茶籽，甚至得動用到工具，用槌子碾壓，才能將苦茶籽的硬殼打開、去除。

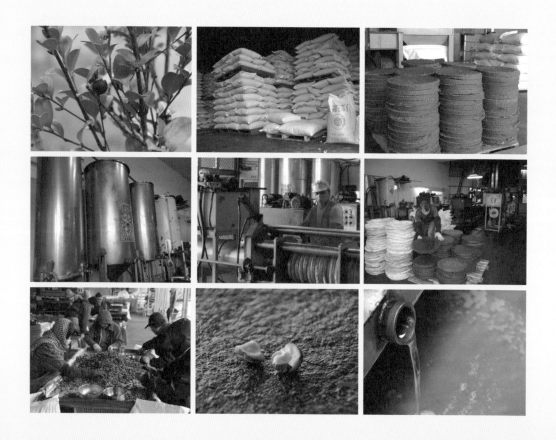

涂淑靜進一步解釋道：「茶籽在經過烘乾、日曬後，會先用機器脫殼。但是，機器只能大規模作業，茶籽也不是每一個都大小相同，很難一次性地完全脫乾淨。」說完，她習慣性彎腰，伸手將茶籽堆細細攤平、審視。

「我現在還不像他們這些資深客戶，一眼就能看出茶籽的好壞。」她苦笑道：「因為長期使用手機和電腦，視力變差了。」

好的茶籽外表飽滿、結實，只要裂開，就必須注意內部的結構是否有敗壞、發霉的痕跡，涂淑靜說：「只要出現瑕疵，即使只是一小角，我們都是直接丟棄不用。」旁邊一個擁有十幾年經驗的婦人，一邊說話、一邊飛快地將撥開的茶籽丟入一旁的垃圾袋中。能夠一眼看出茶籽的好壞，快速決定茶籽的「去留」，縮短生產時間，相對地，也是「梅山茶油」提高獲利、減少支出的祕訣。

這樣的工序，看似微不足道，卻是是製作苦茶油過程中，非常重要且不可忽視的一環。而多年來，梅山茶油合作社也總是給予較高的報酬，好留住經驗豐富的員工，除了提供薪水為報酬，員工都在吃好油、賣好油。

品質維護不易 從源頭開始把關

事實上，苦茶油的生產過程中，每道環節都不若外界想像得那般輕鬆。

苦茶油之所以價高，不僅僅只在於營養價值、繁複的做工程序，更重要的，還是量少而珍貴。梅山茶油合作社第二代接班人吳宸宇表示：「茶油籽從樹上摘取後，經過烘乾、日曬，去蕪存菁後，約莫只能得到 65% 可以榨油的茶籽而已，而這 65% 還僅有 25% ～ 30% 的出油率。這樣算來算去，還剩下多少？」他苦笑道。

要選擇優良的品種，豐產的樹苗，出油率高的，因為種下去後至少 50 年的收成，影響很大，來梅山找專家，就對了。

而過程中，只要其中一個環節有絲毫的疏忽，就會影響到苦茶油的品質，尤其是台灣的氣候潮濕，烘乾、日曬是必要程序外，在保存上，更需小心謹慎。

「我們有大、中、小 3 個大型冷藏室，外面還租用了 3 個，雖然花費不少，但可維持最佳品質。」涂淑靜指出，雖然會加重苦茶油的製作成本，為了品質，他們還是非常堅持。

另一方面，從食安風暴後，市場上對苦茶油的需求日盛。為了提高產量，梅山茶油合作社還積極尋求好的樹苗，企圖大面積栽種油茶樹外，還透過契作，希望能大幅提升在地生產台灣苦茶油。

「現在，我們已經與農民李坤霖合作，成立『梅山油茶育苗場』，希望能透過育種的方式，從源頭種植出好的油茶樹，進而生產出好的苦茶油。」吳鎮森一字一句說道。打從 40 幾年前，他剛退伍，堅持將家中原本經營的桐油相關產業做轉型，轉做苦茶油的那一刻起，他即堅持，

「要將好東西和大家一起分享」的重要理念，而自己從源頭把關，控制好品質，便是關鍵。

多元行銷 開拓國際商機

如今，經過多年努力，梅山茶油合作社所生產的每一瓶苦茶油，不僅都擁有好口碑，「生喝，吸收快；或者，加上醬油拌飯，也很好吃；亦或是，加上些許麻油調和做料理……。」凃淑靜口中，苦茶油的優點、用途眾多，也是她深信，能將「這麼好的東西推廣到全世界」的重要原因。

2014 年食安風暴後，外界對苦茶油的重視與需求，更開啟了梅山茶油合作社的發展契機。「出國時，別人是去旅遊看風景，我則是到處看人家超市裡的油，考察當地的油品市場。」對內，吳鎮森負責掌控生產的每一道環節；對外，則由凃淑靜負責開拓行銷據點，而她對此更是樂此不疲。

為了順利開拓海外市場，凃淑靜還透過「中華文創展拓交流協會」等國際展覽機構，到海外參展，增加曝光機會；同時，在認識更多來自不同領域的專

業人士之際，對於自家產品也衍生出不少想法，例如：苦茶油的包裝，也因為新想法、新設計，而有了嶄新的樣貌；而行銷據點更是進一步，從台灣延伸到海外，遍布全球各地。目前，在歐、美就有數個行銷據點；未來，更將透過分公司創造更大的商機，讓更多人知道苦茶油的好。

「目前，我們已經研擬好，要開始打造一個全新的苦茶油『品牌』，預將以『Leader Superior（立得）』這個品牌推向國際化市場。讓苦茶油這麼好的油，和全世界的人一起分享。」在涂淑靜充滿驕傲的眼光中，梅山茶油合作社將透過自身所生產的苦茶油，從一家傳產油行蛻變為國際化品牌「Leader Superior（立得）」，奠定成功的利基，也為台灣苦茶油搶攻國際油品市場開拓廣大商機。

保證責任嘉義縣梅山茶油生產合作社
（Mei Shan Tea Seed Oil Manufacturing Cooperation）

負責人	涂淑靜
主要商品	苦茶油、麻油、南瓜子油、亞麻仁油、茶油醬料、苦茶籽、苦茶粕、苦茶粉、香浴皂
聯絡資訊	電　話：+886-5-2621327、+886-5-2624327 傳　真：+886-5-2627586 地　址：嘉義縣梅山鄉中山路 617 號 網　址：http://www.teaseed-oil.com.tw 　　　　https://www.facebook.com/MeiShanTeaSeedOilManufactoryCooperation/ E-mail：irene9880mail36@yahoo.com.tw Line/wechat/kakao Talk ID：shu16889

滴滴香醇 代代傳承百年技藝

東和製油 堅持傳統品質與工法

　　成立於西元 1921 年的東和製油工廠，至今，在超過百年的歲月軌跡中，無論是芝麻油、苦茶油或是花生油，從原料的取得，到製作的每一道程序，從不馬虎，讓「東和製油」出產的每一滴油，品質百年如一，深深地擄獲人心。即使少有行銷和廣告，登門購買的人，百年來，依然絡繹不絕。直到現在，堅持的品質依舊，濃純而厚實的味道，依然在嘉義朴子市散發著誘人的氣息，成為在地人最熟悉的好味道。憑藉創新思維，第四代的接班人更將「東和製油」一舉推上國際市場，打出響亮的名號。

　　從第一代到現在，「東和製油」已經歷經了四代傳承，所製造的每一瓶油或相關產品，雖然保持一貫簡單的造型，沒有過多的華麗包裝，卻深深吸引著廣大的消費者，百年來所堅持的品質和工法，醞釀出極佳的油品，也讓消費者對油品的選擇和習慣，代代延續。

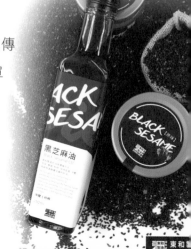

「只要掌握好的原料，品質新鮮、純淨，再經過一道道的程序處理，細細碾壓
磨碎，就會散發出香醇、厚實的味道，歷久彌新。」東和製油第三代老闆黃國
明話說得簡單，但是，看著他在廠房裡仔細巡梭的模樣，每一步，都是審慎的
腳步，以及凌厲的目光，就知道在簡單話語的背後，隱藏著莫大的心血與付出，
更繫絆著代代相傳的依戀。

好油 一聞、一看就知道

座落在嘉義朴子市的「東和製油」，雖然沒有偌大的門面，不過，走進屋
內，整齊擺放的架上，從芝麻油、苦茶油、花生油到花生醬、拌麵醬……等相
關產品，每一罐都是百年的堅持。「產品好不好？只要放在手上，聞一聞就知
道。」黃國明自小看著上一代的長輩們，從選原料到製成品的過程，耳濡目染
下，不管是芝麻、花生或苦茶籽等原料，他只要看一眼，就能知道品質的優劣。

「看！好的芝麻原料本身就很乾淨，沒有任何雜質。」拿起一把放在陽光
下曝曬的芝麻，如同水一般流洩過指間的滑
順、純淨感，黃國明放在鼻間聞了聞，臉上
盡是滿足。

他的母親黃李玉瑟，也就是「東和製
油」第二代，一路引領著「東和製油」走過
日本時代，從傳統的油車間，到台南州東石
郡唯一擁有牌照的食用油加工廠，再轉變到
現在，讓「東和製油」的名聲持續不墜，布
滿歲月痕跡的臉上，看著孩子們接棒家族事
業的優秀表現，不禁流露出淡淡卻溢滿驕傲
的笑意，她說：「這孩子最厲害，出去吃飯，

人家餐廳用的油好不好？一吃就知道！」

　　或許是天分，也或許是日積月累的薰陶，出外用餐，即使沒有親眼看到料理的用油，只要一口，黃國明就可以立即判斷出優劣。「冬天到了，很多人都喜歡用黑麻油做料理，好的麻油有一股天然的香氣，濃郁、渾厚，吃進嘴裡還會回甘；不好的、不新鮮，就是一種『蟑螂味』，讓懂油的人食不下嚥。」每每遇到餐廳採用劣質油品，他亦會不留情地直接點破，因為他覺得，從事餐飲工作，就是一種良心事業，從原料到品質的掌控，絲毫都不能馬虎，「是讓人吃進肚子裡，怎能隨便！」他堅持道。

堅持品質從不馬虎

　　就像「東和製油」最引以為傲的花生油、花生醬，用的就是高品質的 9 號花生，而芝麻光是乾燥的過程，放在陽光下就需費心架高，以免不小心沾上「地氣」等任何不好的味道。冷壓、低溫的初榨做工中，透過道道工法，烘焙散熱、粉碎蒸熟、壓製成圈餅狀，再放進油壓機取油，由「東和製油」所製成的產品，每一滴都散發著油品最原始而純樸的香氣。

　　曾經，有上門買油的人，一進門就嫌「東和製油」的價錢貴，想要殺價要求折扣，可是一旦嚐過，就「一試成主顧」啦！「年年都來買。」黃國明表示，一分錢一分貨，百年來，「東和製油」堅持古法製油，每一個步驟都不敢馬虎，只要求腳踏實地做出好油，「所以，只要嚐過我們的產品，就很難再接受其他家的油。」黃國明充滿信心地說。

　　在「東和製油」百年的製油廠中，至今仍保留著檜木木樑、傳統的竹編磚造建築，

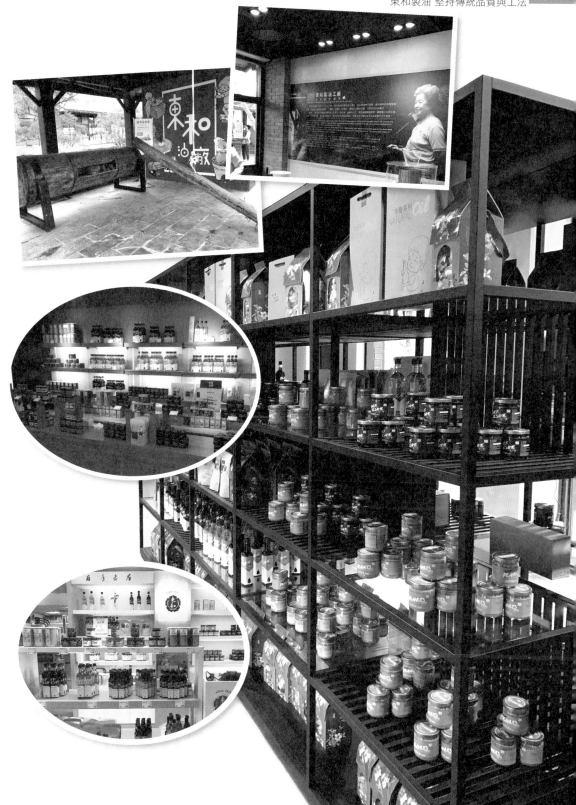

尤其是座落在牆邊的巨大石磨，特別引人注目。慢速轉動的石磨，一圈圈，在現代電力的帶動下，緩緩地將花生磨成濃郁的液體，散發的香氣，令人垂涎欲滴。

「東和製油」的堅持，讓他們即使走過百年歲月，沒有任何的行銷和廣告，依然在口耳相傳中，累積一代代的熟客。「從小孩吃到大人，再到他的兒子、孫子，好幾代人。」每每說起這些，黃國明眼中都充滿了笑意，是對自我的肯定，也是對自我的期

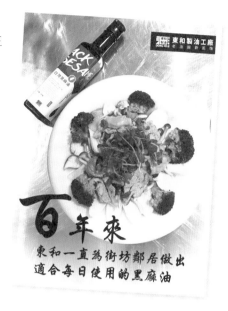

許，讓「東和製油」出品的每一滴油，都要繼續堅持這一路走來的好品質，代代傳承。

新一代接棒思維創新 拓展國際市場

時至今日，「東和製油」傳承到第四代。2015 年，當黃國明的女兒黃薏軒從加拿大留學回來，在國外學習期間，她不僅汲取新知，亦增廣不少見聞，

視野也變得寬廣，為傳統產業帶來了不一樣的思維，更為「東和製油」注入一股新生的力量。從不做行銷廣告的「東和製油」不僅破天荒地參加了食品展，並透過「中華文創展拓交流協會」的平台，進一步擴展「東和製油」的發展力道。

黃國明樂觀其成，並進一步

解釋道：「孩子回來後，我們開始思考轉型的問題，也嘗試藉由政府的輔導，匯集更多的資源，讓更多人知道我們的產品。」

由於黃薏軒對視覺設計方面擁有高度的興趣，加上全心投入製油事業的認真態度，讓她在拓展家族事業市場規模的過程中，不僅顯得得心應手，也為「東和製油」創造了新亮點。

首先，她將「東和製油」的苦茶油、芝麻油等產品，陸續改頭換面，重新設計包裝，呈現出吸睛的效果，在一堆並列的油品中，呈現極高的辨識度，甚至令人忍不住拿起來仔細觀看，這也讓「東和製油」在參展過程中，大幅打響知名度，順利搶攻國際市場，在新加坡、香港、加拿大陸續設立行銷據點，

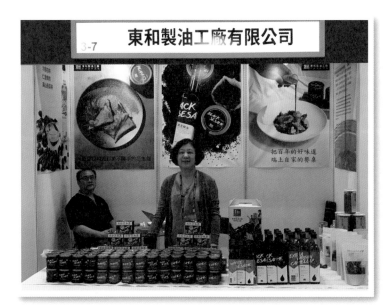

且在在各大百貨公司、JASONS Market Place 等，都買得到「東和製油」的商品。而除了實體通路外，黃薏軒亦努力經營網路電商，在「PChome 24hr」、「博客來」、「momo 購物網」、「郵政商城」……等，

都找得到商品的蹤跡。

「目前，我們的國外訂單大約占整體的 10% 左右。」黃國明開心道。下一代順利接班，並創造出輝煌的成績，讓他最近遇到友人時，常笑著表示，沒多久就可以順利退休，遊山玩水去了。

饒是如此，關於「東和製油」的未來，黃國明還是仔仔細細地規劃著家族事業版圖，除了主要產品：芝麻油、苦茶油、花生油、黑芝麻醬、花生醬、拌麵醬外，他還積極發展相關產品，期待創造出更亮眼的成績，並且籌劃百年的文化保存議題，讓「東和製油」跳脫傳統榨油工廠的刻板印象，不但是人們口中好油的代名詞，更成為嘉義朴子市的典範產業、百年傳統技藝的標竿企業！

東和製油工廠有限公司

負責人　　黃國明

主要商品　芝麻油、苦茶油、花生油、黑芝麻醬、花生醬、拌麵醬

聯絡資訊　電話：+886-5-379-2072
　　　　　地址：嘉義縣朴子市南通路三段 848 號
　　　　　網址：https://www.facebook.com/donghe.oil/

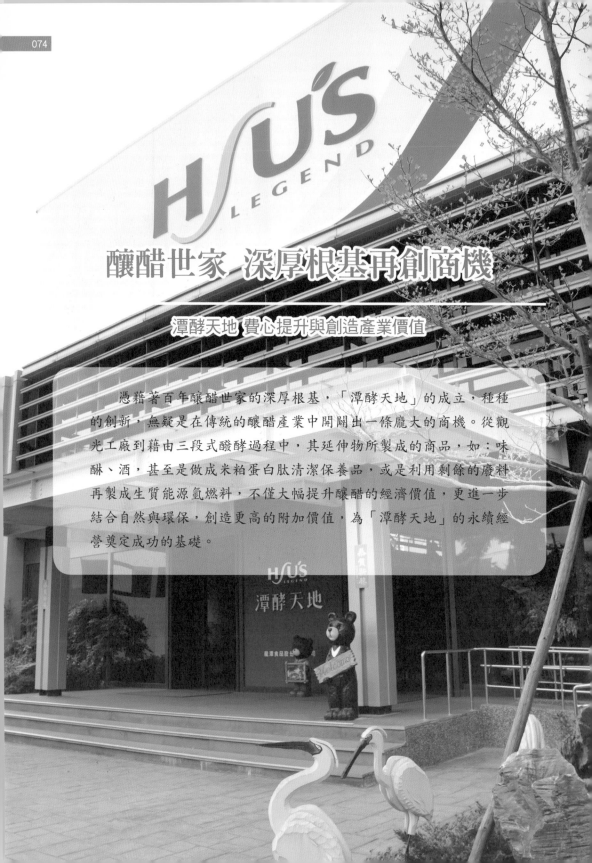

釀醋世家 深厚根基再創商機

潭酵天地 費心提升與創造產業價值

憑藉著百年釀醋世家的深厚根基，「潭酵天地」的成立，種種的創新，無疑是在傳統的釀醋產業中開闢出一條龐大的商機。從觀光工廠到藉由三段式醱酵過程中，其延伸物所製成的商品，如：味醂、酒，甚至是做成米粕蛋白肽清潔保養品，或是利用剩餘的廢料再製成生質能源氫燃料，不僅大幅提升釀醋的經濟價值，更進一步結合自然與環保，創造更高的附加價值，為「潭酵天地」的永續經營奠定成功的基礎。

　　走進位於宜蘭礁溪鄉龍潭村，2017 年才剛完工的「潭酵天地」觀光工廠，高達數層樓的空間中，抬頭，宛如群鳥飛越而過的美麗景象，讓人忍不住駐足凝望。妝點在整個建築內的盎然綠意，簡潔而俐落的設計中，滿是悠閒愜意的氛圍，一如在地的好山好水，心情愉悅。走上 2 樓，透過精緻而巧妙的設計，可以清楚看到整個釀製醋的三段醱酵流程，從圖樣文字的呈現，到實際操作，每道工序，都蘊

含著數百年來，人類的智慧結晶。更令人眼睛一亮的是，包含：味醂、醬油、酒、食物等，甚至是各類清潔保養品，三段式醱酵過程中所延伸出的產品，令人目不暇給，也讓人驚奇，原來，醋竟能產生這麼龐大的商機。「潭酵天地」的成立，可說是揭開了台灣百年老醋的一頁創新史。

古法釀造三道工序 創造更多的附加價值

「潭酵天地」創立的時間雖然不久，其創辦人卻是台灣最大釀醋世家工研醋第三代首任董事長許嘉彬。在他一手規劃設計的觀光工廠建築內，關於醋的各種延伸商品，以令人驚豔的方式，多元呈現。

走在設計精美的解說牌前，許嘉彬一道道詳細地解說著：「只要是誠實釀好醋，就必然會經過三道醱酵流程。每道製程也都會產生些延伸物。只要懂得善加運用，就能發展出更多好的產品。」他的話裡充滿了驕傲與自信，看著展開在眼前琳瑯滿目的商品，雙眼更是灼灼發亮。

事實上，許嘉彬的祖父──許萬得，即是台灣工研醋的始祖，而他原有的技術與菌種，則是來自於日治時代，培育台灣第一株醋酸菌的勝田常芳博士。淵源的家學背景，讓許嘉彬從小對釀醋文化就耳濡目染，經常穿梭在古法釀醋

的巨型檜木桶間嬉戲，直到接管家業，他對醋更有了新的看法和觀念。

「一般人常以為醋只能做料理或是其他食品上的應用，其實三段式醱酵過程中，第一道蒸煮米時，即可製成味醂、味醂醬油等；二段醱酵，則可分離出酒汁，進而釀製成酒，而酒粕經過高科技萃取後，又能製成保溼效果極佳的米粕蛋白肽等清潔保養品。」

停頓了一下，他以興奮的口吻繼續說：

「現在,我們更和國立宜蘭大學合作,計畫將製程後剩餘的廢料,再製成生質能源氫燃料。」眾多顛覆傳統觀念的想法與做法,讓「潭酵天地」在還沒有正式開幕前,即備受矚目。

不只是一間「觀光工廠」

走在「潭酵天地」的觀光工廠裡,許嘉彬常是一個人走著、笑著,然後思索著還有什麼需要增建的?看著數千坪大的建築物屋頂,他雙眼炯炯有神地說:「我計畫在廠房屋頂全面安裝太陽能板。未來,還是希望能將這裡打造成環保零廢料的食品釀造廠。」

看著空間寬敞的辦公室,已然裝配好管線的專業示範廚房及多功能教室,「潭酵天地」看似觀光工廠,其實,所有的縝密規劃,許嘉彬早已胸有成竹。不定期舉辦相關專業知識教學與產業學術性交流,促使釀造產業再升級外,未來,更希望能藉此打造成台灣第一釀造學院。

　　有鑑於全民對食安問題的日益重視，「潭酵天地」專業團隊除了致力於最高品管的製程，更打造出全國第一座全透明釀造製程的參觀走道，讓消費者都能親眼所見，食在安心、用得放心，而且除了醋品以外，更衍生了多樣的生活商品。

　　「正式開幕後，這裡絕對不只是一間『觀光工廠』而已。我希望每一個走進來的人，都能以最輕鬆、最簡單的方式了解釀造產業，也可以透過這樣的過程，了解醋不但是非常健康的食品，而且在釀醋過程中更可以產生許多生活上的好產品。」許嘉彬充滿信心地說。

好水、好米、好菌 孕育了獨一無二的商品

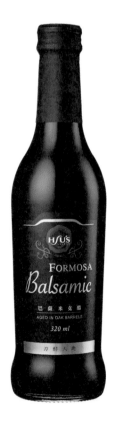

此外，「潭酵天地」選擇落腳的地點——宜蘭縣礁溪鄉龍潭村，其實，是關乎釀醋的重要關鍵。許嘉彬解釋道：「釀醋過程中，有三大必備條件——好水、好米、好菌。首先，這裡得天獨厚坐擁宜蘭最優質的純淨好水；第二，就是採用宜蘭在地的好米；第三，則是傳承百年的好菌種。近年來，正在大力復育的圓吻鯝魚，原屬保育類魚種，現在龍潭湖數量已大幅增加，足證在地水源品質確實非常好。」

值得一提的是，在眾多的創新突破中，「潭酵天地」在推出一系列不添加果糖與防腐劑健康醋品的同時，更耗費心血研究出，被暱稱為「鎮店之寶」的「Formosa 巴薩米克醋」。

「巴薩米克」在古義大利文中，原意即是健康溫和的養生珍品。「潭酵天地」展場曾經理指著透明櫥窗

中，堆疊有序的橡木桶詳細解釋道：「傳統釀製『巴薩米克醋』的工法，不僅耗費時間、製程繁瑣，過程中，還需多次繁複『添桶』，經過長期的醞釀熟成。而宜蘭龍潭地區正具備釀製頂級『巴薩米克醋』的天時地利條件，加上我們特別從歐洲聘請專業

的釀醋師過來專業指導，將東方五穀糙米醋結合西方多種水果醋，並用 5 種不同的天然木桶熟成，這才能造就現在我們這獨一無二的『Formosa 巴薩米克醋』。」

　　曾經理強調，製造過程中，引進歐洲橡木桶更是重要關鍵。如此一來，才能讓「巴薩米克醋」在不同的橡木桶中熟成，進而成就一支具營養補給且風味非凡，專屬於台灣自己的經典養生醋。

　　「潭酵天地」費心打造的一切，不僅將釀醋產業的等級向上推升，更結合在地資源，擴大市場與商機，創造更多的附加價值，令人讚嘆。

潭酵天地／龍潭食品股份有限公司
（ Longtan Foods CO., Ltd. ）

負責人	許嘉彬
主要商品	觀光工廠、食品、養生性醱酵商品製作／代工／販售
聯絡資訊	電話：+886-3-928-9096 地址：宜蘭縣礁溪鄉龍潭村漳福路 25 號 網址：https://www.hsuslegend.com.tw

健康醋飲 帶動時尚養生風潮

廣誠生技 一步步開創出龐大商機

健康醋飲帶動時尚養生風潮,「廣誠生物科技研發有限公司」一步步開創出龐大商機!憑著獨家研發的技術,「廣誠生技」不僅在十幾年前,以鮮果與富含多種維生素的新鮮玄米,配上高礦物質含量的山泉水,於橡木桶中以長時間的蘊藏發酵,打造出深受市場肯定的「玄米大吟釀」醋中 XO。爾後,更投注大量心血與經費,苦心研究各項健康養生飲品,包括口感特殊的「米九十露」香檳醋飲,以及全方位由內到外喝出美肌的「肌 DO 胜肽膠原飲」⋯⋯等品牌,大受國內外市場歡迎,甚至在外銷新加坡、馬來西亞、香港、日本、加拿大⋯⋯等國家地區的同時,亦在當地造成一股「喝」的風潮!

　　2001 年，「廣誠生物科技研發有限公司」創辦人陳順善，因母親身體狀況不佳，常常食不下嚥，胃口不好。經中醫師建議飲用釀造醋改善，創辦人在偶然機緣下，購得一瓶價格不斐的日本醋，飲用之後，情況竟大有改善，因而興起自己打造「健康釀造醋」的念頭。「當時，台灣對醋的概念，普遍都還停留在做日常『料理』的階段，哪有人會想到醋，竟然會和健康養生有關。」「廣誠生技」執行長陳柔涵解釋道。

以鮮果釀醋 道道工序嚴謹不馬虎

　　這一投入，也開啟了「廣誠生技」的誕生與發展，從多元口味的健康醋到胜肽膠原飲、薑黃酵素液……等等，每一次思考的重點，都是如何帶給人們更健康美麗、更有活力的生活。因此，隨後開發出的產品愈來愈多元，琳瑯滿目，而在這十幾年的經營中，「廣誠生技」亦一步步開創出屬於自己的龐大商機。

年節狂歡暢飲【無酒精】更盡興

A22 企業商機　經濟日報

陳柔涵醋勁大發　廣誠營運嘗甜頭

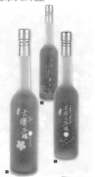

福島食品有限公司

新年健康心意
極品醋中XO 廣誠玄米大吟釀

五年桂釀 女士特品

肌Do胜肽膠原蛋白飲
美肌特製！延長肌膚保鮮期
喝出透白無瑕好氣色

新女子，保養態度決勝
肌Do胜肽膠原蛋白飲

含GSH！喝的醫美保養品正夯

　　「當初，真的只是想自己研發出一個適合長輩喝的飲品，同時，更可以兼
顧到健康與養生。」提起過去，身為「廣誠生技」第二代接班人的陳柔涵淡淡
地笑著描述第一瓶「玄米大吟釀」的誕生——除了菌種，包括：新鮮水果、高
山泉水，每一種成分，都是「廣誠生技」試了又試，獨家打造出的產品。

　　尤其是創辦人陳順善因為有中醫的背景，研發過程中融入中醫陰陽差異的
理論，將心得嚴格用於選擇材料的來源上，所以，「玄米大吟釀」的製造雖然
費工、費時，但卻能充分保留住好醋中的好處。「另外，廣誠的綜合水果醋，
光是自然發酵的過程，基本就要釀造 1 年半的時間，最長釀造期 5 年，每道工
法、程序，都絲毫馬虎不得。」陳柔涵強調。

後續，「廣誠生技」亦推出綜合果醋、蘋果、葡萄、蔓越莓、藍莓……等水果的「玄米大吟釀」，不僅是業界唯一的複方綜合口味醋飲，香氣濃純，富含多層次的口感，所用的水果，每一種亦是新鮮的原料。陳柔涵以略帶驕傲的口吻説：「絕對都是以新鮮水果製作，品質有保證。」

除了以新鮮水果為基底，打造各式口味的「玄米大吟釀」醋中 XO 外，還有獨家研發的釀造醋，包含：黑蒜頭、薑黃、牛樟芝（靈芝、靈芝多醣體、巴西蘑菇）……等多種對身體有益元素，讓消費者的選擇更多元。

所有產品 堅持健康、天然、純粹、無負擔

「事實上，只要能促進人體健康，我們都會想盡辦法研發出合宜的產品。」陳柔涵表示：「廣誠生技」在開發產品過程中，很多時候，其實，只是機緣巧合。「我身邊有許多朋友都有孩子，聊天時常提起，孩子喜歡喝現成飲料、手搖杯，其中成分都包含人工添加物、香料、色素……等，希望能夠有孩子喜歡、家長放心的健康飲品。」

她笑著表示，「廣誠生技」研發的目的就是好喝、好健康，重金研發無香精、無色素、無糖精、無人工調味劑……等十大保證的「米九十露」香檳醋飲系列，有蘋果、葡萄、蔓越莓等 3 種口味。

擁有滿滿的營養素，獨特的口感，非常適合派對、野餐、燒烤宴會時飲用，「健康、天然、純粹、無負擔。」陳柔涵強調，即使是為了強化口感，好讓孩子能夠喜歡，甜度來源採用無漂白冰糖，好喝又安心。

此外，愛美的陳柔涵表示，常常聽客戶及好友在討論膠原蛋白的話題，當她看到他牌的成分後，就下定決心要研發一款對人體無負擔且有效劑量，並且可以由內補充到外、男女皆適合的胜肽級膠原飲——嚴選小分子胜肽級膠原蛋白、醫美級穀胱甘肽、高抗老化的紐西蘭黑醋栗，幫助維持青春美麗；添加維生素 C，促進膠原蛋白的形成，有助於維持細胞排列的緊密性、具抗氧化作用；

而甜度來源則採用有助新陳代謝及溫補作用的黑糖，十分講究。

「一瓶肌 Do 胜肽級膠原飲，就能抵市面上多瓶膠原飲，一天喝一瓶肌 Do 胜肽級膠原飲，就能排毒加補足一天滿滿的需求量。」陳柔涵充滿信心描述著。

勇於開拓市場 誓為「醋飲界的愛馬仕」

事實上，陳柔涵除了熱衷於研發，在行銷上，她亦是不虞餘力。秉持著「好產品就是要和更多人分享」的念頭，從上一代手中接下棒子後，她就馬上放下身段，帶頭衝刺，積極開拓市場，擴展商機以初期的主力產品「玄米大吟釀」為例：「起初，廣誠推出的『玄米大吟釀』在市面上販售時，國內很多人都還停留在『醋』就只是一個調味用品且低單價的觀念，無法接受其價格。」她表示，當時，產品進軍大賣場之際，一瓶數百元的「高價」，較之於傳統料理醋、合成醋產品幾十元的金額，總是當場被眾多婆婆媽媽嫌棄，「她們都質疑，不過是一瓶醋，為什麼賣得那麼貴？」那時，一天最多賣出 2 瓶。慘澹的銷售狀況，並沒有讓陳柔涵打退堂鼓，她反而愈挫愈勇！

「玄米大吟釀」是用新鮮水果發酵釀造，所以，陳柔涵在現場試喝的醋飲盆中，切入新鮮水果來增添視覺效果，並且不吝嗇地持續遞杯試喝與推廣介紹，分享好醋種類與分辨，加上親切的態度，很快地，就贏得婆婆媽媽的歡心，開始願意掏錢購買。

為了創造更多的業績，陳柔涵甚至利用下班後親自送貨「有時，顧客的住家沒有電梯，只能乖乖爬樓梯上去，將產品送到對方手上。有一次，我一個人雙手提著 48 瓶的大吟釀，從 1 樓爬上 6 樓。」她坦承，產品到府親送的過程雖然很累，但看到顧客拿到產品的喜悅神情，以及回購時順口的稱讚與反饋，再累也覺得值得。

隨著健康意識的抬頭，慢慢地，「廣誠生技」的明星產品「玄米大吟釀」很快在市場上打響知名

名度，接著，又進駐百貨商場。先是進入最具指標性的台北 101 百貨，接著是新光三越百貨購物中心，陸續在眾多知名百貨公司都設有據點，

而在擴展行銷通路，塑造良好品牌形象的同時，陳柔涵也培養出一群優質的健康顧問師，為「廣誠生技」奠定下良好的成功契機。

2017 年秋季，「廣誠生技」成功打開日本市場「這對我們來說，無疑是種非常大的肯定，畢竟日本是對食品業審查十分嚴格的國家，能夠獲得他們認同，是莫大的鼓勵。」陳柔涵充滿信心表示，當「廣誠生技」順利打開全亞洲市場之際，未來更希望能進入歐、美市場，進而成為帶動全球時尚醋飲養生風潮的領頭羊，有朝一日，更成為名聲響亮的「醋飲界的愛馬仕」！

廣誠生物科技研發有限公司
（GUANG CHENG BIOTECHNOLOGY RESEARCH CO.,LTD.）

負責人	陳順善
主要商品	健康飲品、釀造醋
聯絡資訊	電　話：+886-2-2693-4789 地　址：新北市汐止區南陽街 103-1 號 網　址：www.guanchen.com.tw E-mail：service@guanchen.com.tw

成功轉型 農場躍升跨國生技

紫梅王生技 展現企業強韌生命力

　　從一家位於台東關山、單純的「穿山甲自然生態農場」，到目前研發多項，包括薑黃、諾麗果、梅精……等十幾種，對人體健康有幫助的保健食品，並橫跨海內外市場，締造亮麗成績；今日的「紫梅王生化科技股份有限公司」早已跳脫 30 幾年前的傳統產業思維，憑藉著獨特的技術、驚人的毅力、創新的經營策略，一舉躍升為引領時尚新潮流的生技公司，在新加坡、香港、馬來西亞、中國大陸，建構了多個經銷據點，銷售業績迅速擴張。

　　2003 年，不管是對「紫梅王生技」董事長張忠權而言，或是對公司的發展來說，都是一個相當關鍵的分水嶺。那年，張忠權的父親突然過世，他臨危授命，接掌台東關山農場的經營，這才驚覺，高達數公頃面積裡所種的梅樹，產量雖不少，但豐收並沒有帶來喜悅，反倒得面對梅子始終嚴重滯銷的困

境，到底該怎麼做，才能創造業績、提高獲利呢？

生態平衡好 自然不用農藥

　　張忠權不斷思考轉型的契機，終於下定決心，跳脫休閒農場的概念，成立「紫梅王養生實業股份有限公司」。隔年，他更一步步擘劃公司的未來，在以「自然農法」無農藥栽培方式經營的同時，更累積數十年無農藥生產專業技術的經驗，以自家工廠酵素為原料，建置生產線，正式踏入生技的領域。

　　今日，「紫梅王」發展出的多項保健食品，早已一步步站穩市場，從台灣到海外，展現企業強韌而充滿生命力的一面。

　　「紫梅王」的成功，在於品質的掌控，尤其是它所生產的產品來源，全都是來自於純淨無污染的土地上所種植的農作。

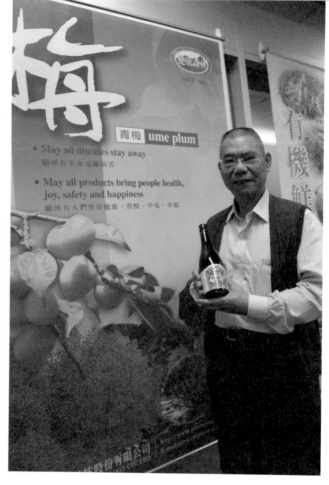

「從源頭做把關！」是張忠權對自家產品充滿信心的重要原因，他進一步解釋道：「在台灣，要做到有機、自然農法，是非常不容易的事，但我們位於關山的地，得天獨厚的地理環境，就像與世隔絕的世外桃源。幾十年來，不用農藥、肥料，早已形成一個自然的生態平衡，像是黑星病、白粉病、毒蛾、介殼蟲……等梅樹常罹患的病蟲害，我們那裡都沒有。」

而農人最常遇到「雜草叢生」的問題，「紫梅王」則是以人工割草的方式處理。「其實，禾本科的植物抗菌力強，割除之後，草本身不僅能做肥料，根可以保水、儲水，對防治病蟲害也有一定的功效。」他強調，不管是用落草劑或是除草劑，對自然本身就是一種危害，對梅樹，更是弊大於利。

更重要的是，「紫梅王」第一代創辦人的堅持。張忠權表示：「當初父親在投入梅樹種植的領域時，根本不知道什麼叫做『有機農業』，老人家只是很單純地想與自然和諧共存的念頭而已。」而這樣的堅持，正是「紫梅王」無價的珍寶。

從種子開始栽培 與自然和諧共存

　　1986 年，在偶然機會中，張忠權父親買下台東關山的一塊土地。當時，大量外銷到日本的梅子利潤高，正吸引著台灣農人紛紛種植梅樹。只是有別於很多人採取嫁接，快速繁殖的方式，老人家為了生產出品質優良的梅子，常不辭辛苦，到處尋覓好的母株。

　　「父親深信，有好的開始，才有好的果實。」張忠權強調，從種子開始栽培，固然辛苦，不過，這也是最能控制品質的重要因素。除此之外，老人家還堅持與「自然和諧共存」的理念，讓這塊土地孕育出豐沛的自然生態，各種昆蟲等生物在這裡欣欣向榮生長的同時，自然保育類的穿山甲也在當地得到最好的照顧。

　　「父親曾親眼看到獵人，在我們土地上捕獲一隻穿山甲，當時市場上的喊價是 500 元，為了搶救牠，老人家甘願付出 3,000 元的代價，唯一的條件，就是放牠回原生地。」說到這，張忠權淡淡地笑了笑。雖然這只是件小故事，卻足以說明日後「紫梅王」奠定成功基礎的重要契機。

遭遇困境 產量不夠、梅子滯銷

　　很多企業在發展過程中，隨著規模日漸擴大，採購的原料，在品質的掌握度往往會因為量，而疏忽了質。「紫梅王」不然，「以前遇到大訂單時，我們都不接，主要原因，即在於生產的量不夠。」張忠權進一步解釋契作的方式，向其他農人採購相同的原物料，或許能解決問題，但，因為不是自家農場所生產的作物，就具有一定程度的「品質風險」。他正色表示，如果沒有 100% 的把握，他寧可放棄。

　　2007 年，因此購買第二座農場——仙人農莊，位於原先「穿山甲自然生態農場」的附近，同時，並向政府提出有機驗證申請；隔年，有機轉型期驗證通過。2009 年，「穿山甲自然生態農場」再次榮獲有機驗證。

　　堅持的自然理念，從源頭做把關，讓「紫梅王」所生產的每一樣產品都具有良好的口碑。不過，企業成功的關鍵不會只有一個，「紫梅王」亦是，技術、毅力更是缺一不可。

時間再回溯到 1996 年，當時，經過 10 年育成，「穿山甲自然生態農場」的梅樹好不容易有了第一次產量。未料，卻遇到了嚴重的「滯銷」。大陸、東南亞等地種植的梅子，產量大，人工又便宜，在成本考量下，日本轉向他們採購。「怎麼辦？那時候我常上台北市的迪化街觀看，看到梅子所做成的蜜餞，靈光一現，有了答案。」

掌握關鍵技術 大幅開拓市場

張忠權開始投入梅子加工的行列，但，醃漬梅子不外以糖或鹽的方式，更多的是採用防腐劑。在堅持自然、不用化學添加劑的理念下，「紫梅王」當時的產量不大，獲利更是微薄；直到 2003 年，父親突然過世，所有事業都交到張忠權手上，那一瞬間，企業的轉型已是必然。

「其實，我原先是從事房地產、工程相關的工作，父親還在時，我是以幫忙的角色去做，並沒有太大的心理負擔。可是，等到所有事情都必須一肩挑起時，情況就不一樣了，常常壓力大到睡不著，徹夜未眠。」張忠權露出苦笑，但，隨即，他又是一臉堅定。

「即使睡不著，還是得睡，因為明天還有仗要打！」堅定的毅力、過人的意志力，讓他開始投入研發的工作。2006 年中，經過一次又一次的失敗，無數次的實驗，終於發明無人工化學添加劑青梅原料的長期保存製造技術。隔年，研發技術更是不斷創新突破，累積多項生化萃取技術的 Know How 後，一舉躍入有機保養品及藥品原料生化領域，公司正式更名為「紫梅王生化科技股份有限公司」，梅精、薑黃、諾麗果、酵素類食品、保健食品……等，都是引以自豪的產品，廣受各界好評。

從休閒農場蛻變為生技公司，技術的掌握，是突破市場競爭的重要策略，也是企業成功的重要契機。隨著企業的轉型升級，「紫梅王」更將觸角慢慢伸向海外，透過積極到大陸參展，和對岸經銷商陸續簽約，產品開發也愈趨多元化，充分展現搶攻國際市場的強烈企圖心，也為「紫梅王」寫下新的一頁發展歷史，昂首邁向另一個新的里程碑。

紫梅王生技（Plum Essence Biotechnology Co, Ltd.）

負責人	張忠權
主要商品	梅精、薑黃、諾麗果、酵素類食品、保健食品
聯絡資訊	電　話：+886-2-2729-8208 地　址：台北市信義區信義路五段五號 4B11 室 網　址：http://www.plumessence.com E-mail：service@plumessence.com

營造
美麗與自信

S·M·m 美

長效保濕．緊緻緩齡．柔白撫

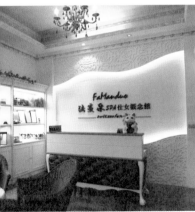

讓美靈動 不化妝也美麗自信

水媚國際 要世界看見台灣

　　千嬌百媚、儀態萬千、俏麗多姿、舉步輕搖、豔冠群芳、楚楚動人，眾多一笑傾人、再笑傾國的各國漂亮模特兒，在台灣 2017 年 2 月舉辦的國際璀璨皇后選美比賽、2017 年 9 月全球旅遊慈善皇后比賽中，爭奇鬥艷，美不勝收！「很榮幸『水媚妹』保養品，榮獲大會青睞，贊助兩次選美模特兒使用，各國的世界佳麗，都豎起大拇指說讚！」2018 年 8 月，全球城市小姐選拔台灣總決賽，亦指定選用水媚妹保養品。水媚有限公司董事長吳淑琴笑容燦爛地說：「『水媚妹』的保養品，只要用過的人都會誇讚！」不僅全球佳麗說讚，坊間多家新聞媒體、雜誌刊物也爭相報導，且在中國各地：南京、澳門、香港、無錫、蘇州、連銀、瀋陽、福州、山西、安徽、湖南等，皆深獲好評。

　　「美人微笑轉星眸，不施粉黛天然美。」是全世界女人追求美的共同目標。認識水媚有限公司董事長吳淑琴的人都知道，平日素顏的她，膚質極佳，真的是不化妝都很美！她是自家品牌「水媚妹」的最佳代言人。

「水媚妹」不化妝都很美

　　吳淑琴出生於昔日台灣的採金礦中心，環山面海擁有變化多端山海美景的九份，吳念真導演的「悲情城市」取景在九份、日本動畫大師宮崎駿讓九份階梯兩旁設滿茶樓的豎崎路在電影「神隱少女」中出現，吸引世界各地遊客前來

朝聖；九份，這座山城真的很美、很美！而吳淑琴也在這美麗的山城中成長，孕育絕美的氣質與涵養。

　　「美麗優雅、漂亮大方、熱情洋溢、活潑開朗、賢淑端莊、善良率直、多才多藝、品學兼優」，是師長跟同學們，對她的讚美詞。「我自懂事以來，就要幫忙做家事，練就俐落好身手。從小，我長得很可愛，皮膚白白嫩嫩，眼睛大大亮亮，所以大家都叫我『水妹（漂亮的妹妹）』。我跟金馬獎影后陸小芬是同校同學，兩人都是在九份長大。唸小學時，我就很愛漂亮，每天上課雖然都要穿制服，但一定會自己穿得整齊乾淨、頭髮梳得筆直，然後再把鞋子擦得閃閃亮亮的，老師們都特別喜歡我。」吳淑琴説，成長的過程中，「美」字跟她形影不離，美麗宜人的故鄉，一生追求的也是美。成立水媚公司，就是源自於小時候，大家都叫她「水妹」，同時也希望每個和她一樣愛美的女人，各個都是「水妹」。

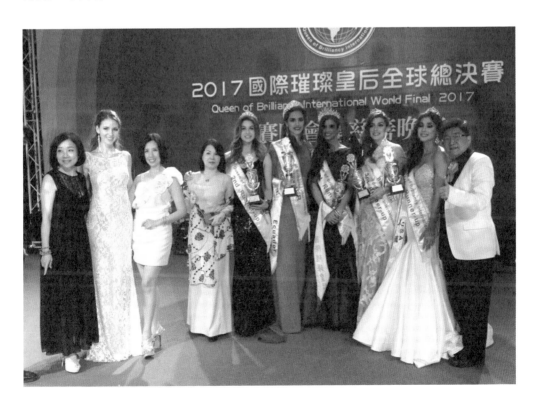

水潤泉沛液

體驗分享

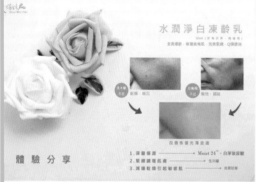

水潤淨白凍齡乳

1. 深層保濕 ────── Moist 24™ · 白羊驼玻尿酸
2. 緊緻調理肌膚 ────── 生川活
3. 溫纖乾燥引起敏感肌 ────── 光萃甘草

體驗分享

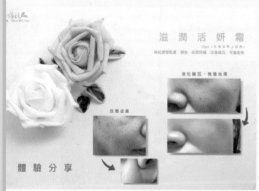

滋潤活妍霜

體驗分享

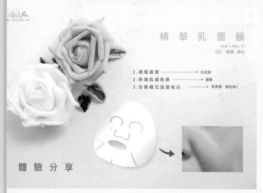

精華乳面膜

1. 調理膚質 ────── 白金液
2. 舒緩肌膚乾燥 ────── 膠原
3. 改善暗沉潤澤亮白 ────── 熊果素 · 維他命C

體驗分享

曝光在地優良產品 躍上國際舞台

　　勤奮積極努力向上、好學勤讀興趣廣泛的吳淑琴，自商校畢業後，曾到香港習醫，取得中醫資格。因此，她所自創的「水媚妹」保養品牌，是以醫美的頂級原料，加上多年專家精心研製而成。而為了讓更多人能以優惠的價格購買，雖是頂級原料的保養品，她仍以極為合理的價格來販售，並且多走網路行銷路線，儘量節省店面通路開銷成本，嘉惠大眾。

　　吳淑琴表示：「水媚有限公司成立至今3年，從網路通路發展，深獲消費者喜愛。『水媚妹』擁有最專業的菁英研發團隊，與最優質的製造工廠合作，每個產品的生產製造過程都要經過嚴格把關，並通過 SGS 認證。每一款產品的推出，皆是親力親為，要求最高品質的成果，期待每位使用水媚妹產品後的女性，皆變得美麗而耀眼奪目。」吳淑琴強調，「水媚妹」以

　平易近人的價格，讓廣大消費者享受鑽石級的保養。

　「水媚妹」的產品包括：「水潤泉沛液」、「水潤淨白凍齡乳」、「滋潤活妍霜」三大品項，「水潤泉沛液」將玻尿酸、化妝水、精華液三者合一，具五層保水作用：補水、深入肌膚底層、儲水、蓄水、再鎖水；「水潤淨白凍齡乳」則以植物萃取而成，相當清香滋潤修護疲倦肌膚；「滋潤活妍霜」質地溫和，保濕柔白透亮、防曬，有很好的修飾膚色作用，以及隔塵效果。

　有口皆碑的「水媚妹」保養品，曾受邀於新光三越百貨、台北世貿中心，以及澳門和江蘇、南京、無錫等大陸內地各省展售；並於 2017 年 2 月在台灣舉辦國際璀璨皇后選美比賽、2017 年 9 月亦獲全球旅遊慈善皇后的主辦單位青睞，特地邀請「水媚妹」保養品一同共襄盛舉；透過選美比賽，讓「水媚妹」這個台灣在地優良產品，榮獲難得的曝光機會，一舉躍上國際舞台，建立國際品牌形象，讓美轉動。

化繁為簡 達到最完善的全套保養

年約看似 40 歲的吳淑琴，實際年齡已超過一甲子，仍保有美魔女美顏的她表示，祕密武器就是每天使用自家生產的「水媚妹」：水潤泉沛液、水潤淨白凍齡乳、滋潤活妍霜套組，質地清爽不油膩，塗抹後肌膚晶瑩透亮。她笑說：「如果自己都不用，又怎能說服別人來使用？況且，我對自家產品當然有十足的信心，雖然只有簡單 3 瓶，但只要持續使用長久下來，就算不化妝也漂亮！」

她總結多數人把乳和霜作為 2 選 1，用乳就不用霜，還有部分美女不用精華液、精華乳、精華霜等等，為什麼不用？原因大多只有一個──「太多嫌麻煩」，瓶瓶罐罐，花錢又花時間。於是，「水媚妹」將女人最需要的肌膚保養品化繁為簡，推出只要 3 瓶，便可達到全套完善保養的功能性。「只有懶女人，沒有醜女人」，只要你不是個懶女人，每天做好保養基本工，持之以恆，一定會成為一個清麗脫俗、花容月貌的漂亮女人！

「女人首先要愛惜自己，才有人愛你。一起做漂亮的女人，發現屬於自己獨特的美。自然可以不化妝，也能成為一個亮麗的女人，到哪裡都成為矚目的焦點。」吳淑琴一邊說著，一邊示範擦保養品的手法步驟：1. 額頭往上輕拍按摩；2. 眼睛周圍拉提；3. 兩側臉頰左右向上拉提；4. 下臉頰兩側往上拉提；5. 下巴往上拍提；6. 脖子往上拍提。

如何讓你不化妝，裸妝也成為一個亮麗的女人

擦保養品的手法步驟示範：

1. 額頭往上輕拍按摩

4. 下臉頰兩側往上拉提

2. 眼睛周圍拉提

5. 下巴往上拍提

3. 兩側臉頰左右向上拉長

6. 脖子往上拍提

成套使用 全面照顧肌膚

　　吳淑琴強調，「水媚妹」保養品一定要成套購買、成套使用，因為這一套什麼都有：水、精華液、乳、霜、防曬保護等不同種類，給予肌膚全面營養、全面照顧和全面呵護。除了例外的特殊狀況，最好是全套使用，因為皮膚分為表皮層（表皮層又細分為 5 層）和

真皮層，每一層要吃的東西都不一樣：1.「角質層」吃霜，無霜就會飛起皮屑，產生乾紋；2.「透明層」吃水，無水就會死亡，使皮膚沒有保水能力和光澤；3.「顆粒層」吃乳，缺乏就會使皮膚產生敏感；4.「基底層」吃一般精華類，缺乏就會影響新細胞產生，使黑色素細胞易生成色斑；5.「真皮層」吃頂級精華類，分子顆粒有親膚性，才易被皮膚吸收，如果缺乏，皮膚就會鬆弛形成皺紋。而「防曬」是所有愛美女性應該特別注重的，防止紫外線，外界有害物質侵入，保護保養品成分不被破壞！至於「粉底液」，則有很好的修飾膚色和隔塵作用，同時也是給皮膚穿了外衣。

「水媚妹」將繁複的保養過程化繁為簡，推出僅 3 瓶就能達到最完善的全套保養，且攜帶方便。吳淑琴表示，她要透過簡單的保養品，將台灣的好產品、好文化等美好的事物，與全世界接軌，讓世界看見台灣，進而走進台灣，讓整個世界看到台灣，擁有最優質的產品與技術，並將「水媚妹」品牌永續經營、代代相傳。

健康零嘴 內外皆美無負擔

除了保養品牌的經營，吳淑琴亦與來自霧峰區農會輔導菇類產銷班配合，技術控管由山農所栽種的菇類產品，經工廠加工脫水烘焙，製成輕食休閒食品。「因為我自己有時愛吃零嘴，卻又會擔心吃得不健康，不僅增加體重，更對身體造成負擔。現在有機會發展出『木菇零嘴』產品，不僅可以照顧菇農，還可以放心滿足口腹之慾，何樂不為？」她說。

　　通過檢驗單位 SGS 食品 470 項檢測的「木菇零嘴」，包括：綜合蔬菜原味、原味、咖哩口味、芥末口味、黑胡椒口味、起司口味（皆可素食），老少咸宜，風味絕佳，吃過的人都讚不絕口。

　　為了讓喜愛「水媚妹」頂級保養品的廣大愛用者，能持續享受內外皆美的超值服務，「木菇零嘴」也是不惜成本地搭配行銷，「好東西當然要和好朋友分享囉！」吳淑琴笑道，期待在她的推廣之下，能讓每一位喜愛她產品的朋友用的、吃的都能安心、健康，內外皆美。

水媚妹／水媚有限公司（SHUI.MEI CO, LTD）

負責人	吳淑琴
主要商品	保養品、化妝品、木菇零嘴系列
聯絡資訊	電　話：+886-2-2900-1619 傳　真：+886-2-2900-1691 地　址：新北市五股區成泰路一段 61 巷 5 號 1F 網　址：http://www.shuimei.com.tw/ E-mail：shuimeimei@shuimei.com.tw

水媚妹官方網站

水媚妹粉絲團

水媚妹 木菇小站粉絲團

水媚妹 木菇小站訂購單

用心呵護 創新專屬美麗商機

金媚爾 專注走上品牌展拓之路

「金媚爾有限公司」執行董事劉星卿雖然已步入「耳順」之年，但，白晰的臉龐依舊光采亮麗，彷彿看不到歲月所留下的痕跡。每當有人得知她的實際年齡，總會不免露出一臉驚嘆，訝異地問：「到底是用什麼樣的保養品？才能達到這樣的效果？」她以自己為最佳代言人，為自家產品做了最好的解讀和背書，也深信一手開發出來的品牌，能擄獲眾多愛美人士的喜愛，在保養美容界，搶攻屬於「金媚爾」的美麗商機。

走進位於桃園八德區的「金媚爾」辦公室，寬敞明亮的空間中，佔據整面牆壁的透明玻璃櫥櫃裡，陳列著一組又一組，設計精緻，以金黃色為基調的美容保養品。尼羅河舒緩隱形面膜、雪絨花保溼卸妝水、黃金保溼潔顏凝露……等等，多達近十種的產品，每一樣都是劉星卿辛苦尋覓、親身試驗後，而開發設計出來的心血結晶。

切身之痛 毅然走上創業之路

　　「我要做，就是要做最好的！」秉持著這個理念，她決定投入這個產業，2016 年正式成立「金媚爾有限公司」，如今，她已耗資新台幣近千萬元，更經常大老遠到中國大陸各城市參展，讓更多人認識「金媚爾」。她堅信，好的產品就一定會成功，也早已擘劃好屬於「金媚爾」的遠大市場藍圖。

　　談起 2016 年創立「金媚爾」的緣由，劉星卿露出一臉的苦笑，說：「其實，這都是因為自己的切身之痛。」

　　原來，劉星卿多年前患了一場大病，折騰了一段時間後，好不容易病癒，臉部肌膚卻出現嚴重的過敏問題。「有一次精神不大好，就跑去刮痧，對方只是輕輕地用刮板刷了一下我的眉骨，天吶！當下就紅腫不已；回家後，隔天，紅腫沒有消退，雙眼更是嚴重浮腫，根本不敢出去見人。」臉部肌膚變得異常敏感，只要用手輕輕一碰，就出現紅腫現象，更遑論洗臉。那陣子，為了肌膚問題，劉星卿煩惱不已，除了跑醫院，還得到處尋覓可以洗臉、可以謹慎擦在臉上的保養品。

「那段日子，真的過得太痛苦了。只要不小心用了不對的『東西』，臉部馬上紅腫，癢到不行，既妨礙美觀，又不舒服。」不過，正所謂「危機就是轉機」，因此，讓她深深體會敏感性肌膚，不僅得小心呵護，還必須「選對產品」、「用對產品」；更關鍵的是，自身的慘痛經歷，讓她萌生了創業的念頭。

親身試用 堅持高品質的產品

「不是只有我，相信還有更多敏感性肌膚的人，遇到像我一樣的問題。他們一定也很苦惱，希望自己也可以幫忙別人解決切身之痛。」劉星卿表示，就這樣一個簡單的想法，讓她的人生從此走入一個完全不同的經歷。

雖說「創業維艱，萬事起頭難」，然而，這一點也沒有對劉星卿造成任何阻礙。誠如她所說的，站在助人的立場，懷著滿腔熱血，從她決定投入美容保養品的領域後，立即馬不停蹄地開始籌劃所有的事情。

台灣的面膜產業發達，根據資料統計，產量約占全球面膜總產量近 1/5，高居全球第一，而熱門的商店平均 1 小時可銷售達到 1,000 多片，十分驚人。看準商機，劉星卿首要推的美容保養商品，品項就選擇面膜。

「更重要的是，面膜敷在臉上，至少就是 15 ～ 20 分鐘，成效好不好？我一試就知道。」產品好不好？敏感性肌膚一試便知，無所遁形。為了製作品質優良的面膜，劉星卿特地到南部的廠商，一家又一家地察看、試用，直到滿意，再進一步討論、研發。

初試啼音的「尼羅河舒緩隱形面膜」就在劉星卿精心策劃下誕生了，萃取自來自西方的珍貴花草，尤其是埃及尼羅河畔的黃細心根，以及母菊花、歐錦

葵、北美金縷梅葉……等等成分，針對敏感性肌膚所設計的溫和配方，可以讓人感到舒緩、鎮靜的同時，亦可緩解肌膚原本的緊繃與不適。「所有的產品，我都是親身試用，而面膜，更是我的團隊獨家開發的商品。不僅配方讓人用了非常舒適，還可以讓肌膚保水、保溼，用了一段時間後，斑點也會慢慢淡化。」劉星卿強調產品特色。

專注品牌 道道環節不馬虎

除了面膜的成分非常重要外，關於面膜布本身的質料，劉星卿更是重視。「我們採用的雪絲絨布非常輕薄、服貼，延展性更佳，不管是何種臉形，都可以完全地照顧到。」創新的 PP 纖維材質是以特殊交疊織網技術所做成，讓面膜不只輕薄透，更兼具彈力的特性，而如絲綢般柔軟的感覺，更可完美地貼和臉部輪廓。談到這一切，劉星卿臉上充滿了驕傲。

「這可是花很多心血，投注不少資本所做的！」儘管投入的成本高，她依然勇往直前。緊接著，雪絨花保溼卸妝水、黃金保溼潔顏凝露、尼羅河精華液、

尼羅河精華霜……等洗卸產品，尤其是品牌的開發和設計，更是劉星卿努力經營的目標。

　　「當初為了包裝、設計品牌，我和團隊來來回回，不知道溝通了多少次。」最後，「金媚爾」，一個誕生自古老文化──埃及皇家高貴質感的概念產生。「金」：代表貴族皇室（King）之意，象徵公司對所有客戶都如同服侍皇室一般提供最完善、優質的服務願景；「媚爾」：取自「美人兒」之口語化發音，代表公司對自家產品的信心表態；期望「金媚爾」所出品的產品，皆能為每位客戶帶來內在的自信及外在的美麗與魅力。

　　「要做，就要做最好的！」她強調，「金媚爾」的一切，都是嘔心瀝血的過程，不只是產品，品牌的構思也是如此。

口碑行銷 藉由展銷逐步打響知名度

在擁有龐大商機的美容保養品領域中，唯有做自己的品牌才能永續。這樣的概念，讓劉星卿在一開始，就投入了近千萬元的資金，提供500 組的試用品，在參展時，讓人自由索取。從台灣到中國，只要有機會曝光，更是不虞餘力。透過「中華文創展拓交流協會」集合眾多品牌商家，在展覽會中積極行銷、宣傳，讓「金媚爾」的品牌深入人心，並且逐漸在世界各地打開知名度。

「美容保養品雖然商機龐大，相對地，競爭也激烈，尤其台灣有很多知名的國際品牌，如何贏得消費者的青睞，不能只是產品好，行銷、宣傳等各個環節也很重要。」劉星卿分析道，對市場來說，「金媚爾」算是一個全新的品牌，但，透過一個

個親身試驗的愛用者口碑介紹,再加上不斷跟著協會到各地參展,一段時間下來,堅持高品質的「金媚爾」已經累積了一定的客群。

未來,除了現有的產品,「金媚爾」更欲將觸角進一步伸向抗皺及醫美的領域,不僅搶攻愛美人士的荷包,也秉持對品質的堅持和一貫的信譽,繼續搶占龐大商機,讓「金媚爾」品牌更加響亮。

金媚爾有限公司（Kimeir CO, LTD.）

負責人	劉星卿
主要商品	保養品系列
聯絡資訊	電　話：+886-3-368-7371 傳　真：+886-3-368-0167 地　址：桃園市八德區連國路 58 號 1F 網　址：https://www.facebook.com/KimeirCareProducts/ E-mail：info.kimeir@gmail.com

專業出發 美麗尊貴完美女人

法蔓朵 FaManduo 將帶給您全心的呵護

「法蔓朵 FaManduo」創辦人蔡美玲畢業於弘光科技大學化妝品科系所，加上 25 年專業及豐富的美容背景，並秉持著對美學完美的高標準，帶領這支美麗團隊與瑞士技術合作，採用最專業 Q.P.F. 質量純化極凍專利技術，作為「法蔓朵 FaManduo」品牌最優質的後盾，開發國際化專業品牌。新創設計、品牌專業、台灣製造、專利認證、海外發展等優勢，將行銷及通路邁向國際，讓更多的消費者熟悉法蔓朵這個品牌，並體驗我們多元和高品質的創新產品。以優質及高附加價值的 MIT 美容及芳療產品行銷市場，目前已取得多項專利認證，強調台灣製造，初期主攻抗衰老、美白等產品，並規劃進軍醫美、專業沙龍等通路為主力。期待透過我們的市場拓展，將專業的教育訓練、行銷企劃、通路行銷等，開創「法蔓朵 FaManduo」遍地開花，共創新商機。立足台灣、胸懷大陸、放眼國際！而藉由「法蔓朵 FaManduo」保養品牌的誕生，蔡美玲也為自己開創不同使命的美麗傳奇。

走進位於台中大里的法蔓朵 SPA 仕女概念館，挑高的空間，鑄鐵水晶吊燈、雕刻精緻的法式桌椅，以及一幅幅懸掛於牆上、氣勢恢弘的大圖油畫，裝潢布置處處盡顯法國宮廷式的華麗設計，讓人一踏進去就忍不住被眼前的精緻陳設所吸引。尤

深度滋潤・透亮光澤
褪除暗沉・光滑細緻
鑽白之星 臻白剔透

其是櫥窗陳列的「法蔓朵 FaManduo」系列保養品，晶瑩透亮的瓶身，質地高雅地呈現，更在第一時間就擄獲人心，捨不得移開視線。燈光、音樂、裝飾、器皿、香氛到各項專業水療設備，法式美殿的優質品味空間，每個細節皆打造完美的SPA 五感能量情境，全新概念的身、心、靈 SPA 服務，療程多元化、優質化的提升而不斷創新、成長，讓每位賓客都能得到心靈的淨化與身體的甦醒。

從頭學起 一步步累積專業知識與技能

　　「我們希望每一位走進『法蔓朵 FaManduo SPA』的人，都能得到最尊貴的呵護與照顧。」這分堅定的意念，讓蔡美玲在 25 年的歲月中，始終全心投入於美容產業，從一個專業的研究人員到從頭學起的美容助理角色，沒有一刻懈怠，直到她打造出『法蔓朵 FaManduo』品牌，擘劃 SPA 仕女概念館的一切。她充滿自信地強調，希望能在觸角深耕台灣之際，更放眼海外，將這份美的事業推向國際，讓更多人知道，分享「法蔓朵 FaManduo」美的世界。

　　投入美容產業長達 25 年，擁有悠久的專業資歷，歲月卻似乎不曾在她臉上留下一絲痕跡，蔡美玲淡淡笑道：「自己很愛美，並且從事美的事業。隨著年華老去，容貌當然會改變，只是運用我們的專業，自然可以延緩時間的腳步。」她話說得篤定，眼神更是堅毅。

　　時間回溯到 25 年前，當時她還是學生時，由於天生對美的嚮往與感受，她覺得理所當然地選擇就讀化妝品應用學

系。「只是，沒想到畢業後，對於待在實驗室中做配方的研究，深感枯燥乏味。」她坦言，這樣的工作就是一成不變的過程，待了段時間後，她毅然離開優渥的待遇，從月領不過新台幣 5,000 元的美容助理開始學起。

　　話說得輕鬆，卻是一段艱辛的過程。姑且不論從事研究工作時，月薪高達數萬元，卻捨棄轉而從事屬於最基層的美容助理，除了驟降的薪資，在美容專業工作之餘，很多包括打掃、洗毛巾、洗馬桶等勞務，都必須盡心盡力完成，而且，因為她選擇的是日式教育的美容沙龍，每一樣工作都很講究細節，處處皆馬虎不得；蔡美玲淡笑說：「就是什麼都要做，而且都要做得仔細且認真。」

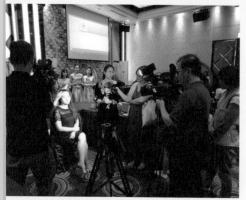

沒有任何怨言，蔡美玲盡心盡力學習，也努力完成老闆所交付的所有事。很快地，她從美容助理晉升為美容部的教育主管；在這段工作期間，她除了跑遍台灣北、中、南部，更屢次到法國義大利觀摩、考察，因而對美容產業有了更深一層的認識與了解，更逐漸燃起她對美容事業的企圖心。

深入美容產業核心 走上創業

「看到了法國對美的堅持與專業，就愈發覺得自己的不足之處，深覺現在的學習是有瓶頸的。」這分心思，讓她開始真正投入美容產業，不惜耗費鉅資，開始學習芳香療法及人體彩繪造型，對美的層面涉獵得更廣更深。

從學理專業出發，到深入美容產業的核心，蔡美玲表示，每一次的學習，對她都是種成長。1997 年，她回到家鄉，在台中以引領潮流的觀念與做法，開啟了她事業的第一道門。

「法蔓朵 SPA 仕女會館」創立，全館採用法式頂級的裝潢設計，所有的進口儀器與美容產品，都是她精挑細選過的。「因為待過實驗室，了解美容配方，很多成分、內容，我都非常清楚，當然也是要選用最好的來服務客人。」蔡美玲說。這分專業與堅持，讓她的會館一開幕，就在當地蔚為風潮，深受矚目。

　　然而，風潮過後，價格上的差異、當地消費水平的落差，竟使得會館業績大幅滑落。提及此，執行長蔡美玲以一貫的笑容淡淡説道：「當時，確實會覺得是挫折，畢竟我什麼都用最好的，專業而頂級的設備、儀器及技術，卻無法創造最好的業績。不過，終究，還是找到方法克服了。」她強調，好的產品，除了成分配方及包裝設計，最重要的還有行銷模式——細心、用心、貼心、真心。

　　透過行銷活動，她設計出「套餐式」的保養療程，還有針對熟客、VIP 客戶推出不同的促銷方案，很快地，會館的生意再度熱絡；而且，對頂級品質與服務的堅持，也建立了優良的口碑，又吸引更多慕名而來的人。為了提供會員更舒適的療程服務環境及停車的便利，蔡美玲挾著豐碩的成果，搬遷到目前的會址，方便許多特地開車前來的賓客。」貼心的設想，讓現在位於台中大里的「法蔓朵 SPA 仕女概念館」，又再次締造出傲人的業績。

近乎苛求 研發法蔓朶 *FaManduo* 產品

在此同時，蔡美玲並不以此自滿。「長久以來，我雖然選擇了最好的美容產品，但基於專業，我了解在坊間的配方上、在內容物上，還是有很大的進步空間。」蔡美玲微皺著眉，娓娓說道：「譬如大家最喜歡的面膜，除了成分，面膜的材料用的是什麼？可能沒有多少人會去仔細注意吧！」自己創立了「法蔓朶 *FaManduo*」品牌後，她不惜成本，選用了純天然頂級的羽絲絨膜、最貼近人心的布膜領導品牌，除了超強保水性及緊實提拉，敷感細緻潤滑，更重要的是可以緊密地貼覆在肌膚上，給予最天然的滋潤，進而達到深層有效的吸收。

在研發「法蔓朶 *FaManduo*」品牌的過程中，秉持著過去在實驗室累積的專業，她以近乎苛求的態度去看待所有的美容保養品。以此概念投注畢生心力於專業美學技術，累積豐富美學智庫，屢屢創新營造出每個女性獨具美麗的優質產品，一切更是堅持以專業、天然、安心為出發點，開發「法蔓朶 *FaManduo*」系列保養品。與瑞士研發中心技術合作先進開發的高效品牌「法蔓朶 *FaManduo*」，有海洋珍貴魚子、海洋防護藻素、海洋修補因子、獨家專利配方，找回肌膚活力，凍住肌齡——「白金魚子逆齡系列」，選取獨特的海洋珍貴白鱘魚卵，為修護、抗衰老的肌膚特別設計，特別添加專利瞬效撫紋微球囊玻尿酸，讓撫紋效果快速看見，專利白藜蘆醇幫助修護、抵抗自由基傷害，多重搭配，讓肌膚面對歲月不留痕跡。「白金魚子逆齡系列」為今年秋冬逆齡女神美

麗傳奇的祕密。

　　蔡美玲進一步舉例說道：「透過專業的質量純化極凍專利技術（Q.P.F. Quality Purification Freeze Technology），30 多道繁瑣的原料精質純化程序後，才能萃取出珍貴且獨特的海洋白鱘魚卵，成為保養品的基底原料；而且，如此一來，也才能更有效的取出生物活性成分，分子更精純細緻，有效被肌膚吸收，進而啟動甦活再生的過程。」其他包括：

海洋修補因子 CIC2 海茴香幹細胞……等，亦能給予肌膚最天然且頂級的呵護，種種努力與付出的心血，都是為了成就今日的「法蔓朵 FaManduo」。

　　不管大環境如何變遷，秉持著對美學完美及高標準的堅持，女人的完美蛻變是女人生命的利基，用美麗的模式造就美麗的成果，透過珍貴歲月歷練，才能淬煉出完美的自己。蔡美玲用一生來守護品牌價值，對她來說，美麗是一種態度，當美麗成為志業時，就是對完美的堅持，從深耕美容教育訓練、美容SPA 會館建立、保養品科技研發，一路走來，相信專業、用心、堅持，發展美麗事業的概念，堅持高品質的專業品牌，無論是在本地、在海外，延伸國際觸角的同時，「法蔓朵 FaManduo」在美容產業界，以專業打造出屬於自己璀璨耀眼的一頁。

FaManduo
法蔓朵

法蔓朵 Famanduo／美醍國際有限公司
Famanduo SPA

負責人	蔡美玲
主要商品	法蔓朵專業保養品、法蔓朵芳香植物精油、美容 Spa 連鎖加盟、美容教學培訓
聯絡資訊	電　話：+886-4-2482-2882 地　址：台中市大里區德芳南一街 50 號 網　址：http://www.famanduo.com/ E-mail：ereaya@yahoo.com.tw

步步為營 積極打造品牌之路

采妍光 自信搶攻全球美妝保養品市場

　　從 1983 年創立以來，工廠以一步一腳印的態度，在技術的研發上、在原料的配方上，不斷地精進，持續推陳出新；並且擁有各項研發專利認證，以符合歐盟法規為基本規範，因應世界潮流變化，「采妍光國際股份有限公司」打造「美容王國」，除了行銷東南亞、中國大陸及台灣的「芮塔美麗星期」品牌外，還有針對不同族群量身訂做的各項產品，透過多元化的行銷，拓展全球龐大商機，以自信和優勢，逐步攻佔國際市場。

　　「其實，我們很早就已經幫很多國際上市上櫃公司代工做各項清潔、美妝保養品，在專業領域扎下厚實根基。」擔任公司專案經理的郭經理以略帶驕傲的口吻，一字一句地說道。在超過 30 年的發展歲月中，累積在專業上的技術和技能，代工品項高達上千種，橫跨廣大領域，包括：家用清潔、保養、美妝等用品，都在業界奠定下深厚的基礎，吸引不少國際上市櫃公司專門指定他們做代工。

代工上市櫃品牌數十年 跨足領域廣

　　不僅如此，更以戰戰兢兢的態度，打造專業實驗室，在技術及原料上，持續精進，並於 2014 年正式成立「采妍光國際股份有限公司」，創立自有品牌。以創新的經營模式及規模，積極行銷海外，擴展商機，打造屬於「采妍光」的美容王國。

　　「我們是以一步一腳印的心態去經營市場。」提起這一路走來的歷程，郭經理的雙眼發亮。

　　市面上，包括一般量販店或是走高價位的百貨業，陳列在架上的商品，很多都是出自他們工廠的產品，最早有清潔用品系列，後來，又有乳液、防蚊液、洗手乳……等用品，不管是日常生活、居家系列、寵物嬰兒，或是香氛以及保養，處處都看得到用心經營的足跡。

「雖然沒有正式創立品牌，可是投注在研發上的心血，我們同樣非常努力，也耗費不少心血與金錢。」多年來苦心經營的穩固根基，使得工廠在 1983 年創立後，業績便快速增長，不到 10 年的時間，不僅大幅擴廠，亦在台灣北、中、南部擁有多家合作廠商，創造卓越佳績。

隨後，從單純的代工延伸到設計，更積極在 2001 年跨足生化科技保養品，供貨給多家歐美國際品牌，品質深獲市場肯定。2006 年，進一步邁入醫美領域，研發專屬商品。

「我們真的是一點也不敢懈怠！」郭經理正色解釋道，面對全球化的競爭，任何一個企業，即使經營得成績斐然，也不能有停下腳步的時候，必須時刻警惕，始終求新求變。

打造自有品牌 兼顧技術與品質

「後來，我們積極行銷海外，布局國際市場。」在這段期間，「采妍光」的第一個自有品牌「芮塔美麗星期」於焉誕生。簡單、自然、無負擔的訴求下，「采妍光」不惜耗費成本，採用的是歐盟認證的有機原物料，並費心經過 SGS

（Societe Generale de Surveillance S.A.）的嚴格把關。「無酒精、無色素、無重金屬、無螢光劑、無塑化劑、無雌激素……。」扳著手指，郭經理一項項唸出「采妍光」發展品牌過程中，對旗下所有產品的要求。

另一方面，「采妍光」更陸續針對市場需求，以及不同的年齡層，陸續推出其他產品，如：針對年輕族群，與 MRJ 聯名合作，還有「毛小孩琦菲」，特別打造的「柴犬琦菲面膜」，「這個產品一推出，便深受市場歡迎。」郭經理指出，很多來台的觀光客都喜歡帶些伴手禮回去，其中，化妝品的比例逐年在升高，面膜尤其占了很重要的一環，「采妍光」出品的面膜深獲青睞。

「我們的產品，不僅是自家實驗室所研發出的產品，有多家國際認證，在成分上，更是嚴格把關。」她進一步解釋道，很多產品看似相同，其實，也都包含著很大玄機，像「采妍光」用的是有機旱地鼠尾草，成分的效能，更是關乎肌膚吸收程度多寡的重要關鍵。

每一道環節，都以「斤斤計較」的態度去看待。「幸好我們自己有實驗室，即使要花費的成本較高，至少在技術的研發上是不成問題。」說到這，郭經理不禁露出一絲笑意，對自家產品的技術與品質，有著十足的信心。

多元行銷 搶攻國際市場

在此同時，「采妍光」更以創新的手法，結合戲劇，透過網紅、社群行銷

參與公益路跑活動 發揮愛心回饋社會

熱心參與
公益活動

擁有各大部落客 一致好評的推薦

部落客
素人網紅

等方式，拓展品牌的行銷。在「雲中歌」戲劇於中視頻道推出時，透過每次的播出，以「捕捉高顏質女神」的方式，行銷面膜；其他還有韓劇「我有愛人了」，以及「W兩人世界」等等，也是採用同樣的方式，大幅提升產品銷量；另外，也和演藝圈合作、電影合作，如：電影「大囍臨門」，打響知名度；並且積極參與公益路跑活動，例如：2016年夏威夷水晶路跑中與雄獅贊助合作，以及在「擁抱希望、夢想、愛」公益音樂會中，幫助偏鄉孩童義賣活動……等等，投入公益，回饋社會。

　　「想要打造一個品牌，真的很不容易。」郭經理強調，好的產品，除了品質，最重要的就是行銷。如何擴大知名度，贏得消費者的認同，是現階段「采妍光」積極努力的目標之一。

　　根據國際市場調查公司 Research and Market 的資料顯示，全球美容化妝保養品市場預

估到 2020 年將達到 6,750 億美元的規模，其中以
保養品成長最高，而亞太地區更是全球中增長
最快的市場。

　　據此，透過既有的利基，「采妍光」在
一步步發展自有品牌的同時，亦針對不同的
客戶群做區隔，提出縝密的規劃，致力達到
周到的服務；至今，已經累積了不少忠誠的
客戶群。「目前，我們在網路、沙龍的銷售
業績都還不錯，不少電子商務更積極洽詢合作
事宜。」郭經理滿懷信心地表示，

未來，「采妍光」必能在國際龐大的
美容保養品市場中占有先機，搶攻一席之地。

采妍光國際股份有限公司
（CREAT YOUR GLAMOUR INTERNATIONAL CO.,LTD.）

負責人	張弘青
主要商品	系列保養品：臉部、身體、手足……等
聯絡資訊	電　話：+886-2-2591-1927 地　址：台北市大同區承德路三段 212 號 1 樓 網　址：https://www.pretty7-11.com E-mail：0212jamie@gmail.com

穿戴

精品超值選

獨樹一幟 堅持精品低價策略
霆益國際 玩出皮雕藝術心得與商機

玉中之王 一舉推上國際舞台
鼎鈺珠寶 締造翡翠新生命新價值

纖維寶石 深入高山開拓商機
卡蘿米爾 來自喀什米爾的超值精品

區隔市場 打造成衣藍海策略
迪勤企業 以專業深獲市場肯定

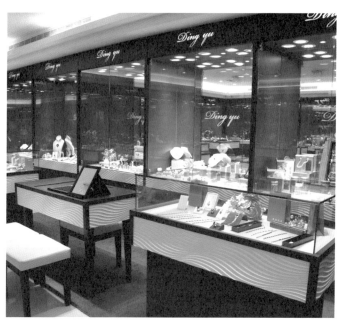

獨樹一幟 堅持精品低價策略

霆益國際 玩出皮雕藝術心得與商機

　　創立於 2008 年的霆益國際有限公司，透過專業分工，創辦人鮑亮名負責通路的開發及接單，擔任藝術總監的郭淑芬、郭淑冠姊妹倆則專事公司的商品設計與陳列，不僅規劃設計出「潮藏」及「緣革工坊」兩個品牌，發展出新的商業模式與市場，除了琳瑯滿目的商品外，亦有眾多令人驚嘆的精美藝術呈現。值得一提的是，「霆益國際」並透過鮑亮名於 2016 年創辦的「中華文創展拓交流協會」，這個目前成員約 200 人的文創協會，在讓台灣地區的文創及伴手禮有一個更好的平台推銷管道之際，亦大幅拓展其行銷網路，奠定深厚利基。

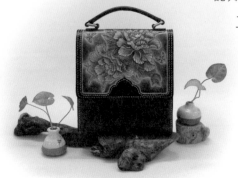

　　一般人對皮雕、皮塑、皮革包的印象，大抵是手工製作、無法進入量產的規模，因此，一個動輒數千元的皮件，是很多人既有的認知。然而，霆益國際有限公司旗下的品牌「緣革工房」中，從單價幾百元到一千多元的商品，各個製作精美，獨一無二的設計配色、細緻的雕工與車工，每一處細節，都以專業的技術讓人無從挑剔，在價格上更是令人驚喜。

而「藏潮」，意即將美好的藝術「藏」在「潮」流中，除了展示藝術家的彩繪技巧外，還創新地將瓷器的傳統手工技藝彩繪應用到手染包上，讓手染包結合瓷器的精美、華貴，使其在真皮包的領域內更是獨樹一幟。

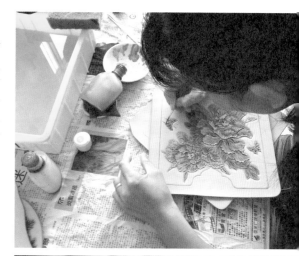

走在時代前端 創立玩「皮」世界

更讓人驚嘆的是，「霆益國際」可以客製化訂做、可以大規模生產的獨特利基。這使得「霆益國際」所出產的作品，價錢十分親民，開闢出的龐大市場與商機，讓它成功地在海內外的皮雕、皮件市場，打出響亮的名號。

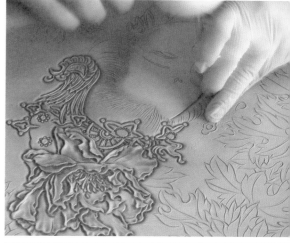

身為霆益國際藝術總監的郭淑芬，其外表纖細，說起話來輕聲而柔美，可是只要拿起工具，提起她最喜歡的皮雕，眼神卻是堅定裡透著一絲冷靜和理性；誠如她在 20 幾年前，台灣對皮雕還是非常陌生的階段，隻身一人赴日，以一個鐘頭 2,000 元的代價學習皮雕；然後，在海峽兩岸，中國與台灣都還處在緊張氣氛之際，就一個人到深圳尋找可以合作的商家，開始擘劃著屬於她的玩「皮」世界。

而關於「藏潮」，郭淑冠則以充滿興奮的語氣說：「今年手染包的創新，在於跳脫以往手染包的傳統模式，以『文創彩繪藝術時尚包』，透過手刷的紋路渲染，讓消費者自己去體認它的意境。」她強調，有別於坊間單純的構圖及設計，一成不變的色彩運用，「霆益國際」所生產的手染彩繪包是在「加強意境」。

長期以來，「霆益國際」透過海外參展，在擴大行銷通路的同時，也激發了更多的創意與創新。郭淑冠進一步解釋道：「我們很清楚，進入全球化競爭的時代，商品絕對不能一成不變。」在與海外眾多優秀藝術工作者接觸的過程中，「霆益國際」從中累積將手染包進階的靈感，今年有了大膽的嘗試。

「彩繪的圖案不再受到拘束！有古典工筆畫的花草，也有大自然的美景，更有新潮的塗鴉風格，真正做到了『包中有畫、畫中有景』的意境。」郭淑冠的臉上充滿了笑意。

建立 SOP 流程 堅持精品低價化的策略

事實上，不管是「緣革工房」或是「藏潮」，多年來，「霆益國際」透過皮雕和皮件，獨特的利基，在龐大的商機與激烈競爭中，始終能站穩腳步，找到自己可以努力的方向。

皮雕、皮件等商品，不管是對過去或是現在而言，很多時候，都是受限於純手工，無法進入量產的規模。在價錢上，也因此呈現上下兩極化，當然，品質自然也有很大的差異。「創立之初，我就在想，如何把價錢控制在合理的範圍內，但，又讓人可以欣

賞到皮雕真正的技術與美感。」郭淑芬表示。

　　突破以往的做法，郭淑芬將皮雕的製作流程，拆成好幾個步驟，將可以量產的部分交給可以合作的廠家，但，其中的重要環節及關鍵技術，其實還是掌握在自己手上。「譬如，染色、上色是一個流程，皮塑又是另一個工廠負責。」

　　郭淑芬進一步指出，為了降低成本，她隻身一人到人力成本較為低廉的國家，尋找可以加工的工廠。長途跋涉，言語上的障礙，造成溝通上的落差，再加上當時除了日本，很多地區根本連皮雕是什麼都沒聽過，還有技術上的磨和等等，面臨了種種問題，過程的艱辛，自是不言可喻。

　　至今，回想起過去的一切，郭淑芬還是一貫淡漠的笑容，流露著創業者的辛苦。直到承做故宮埃及展的商品，15 天完成打樣，一推出即大受歡迎的鑰匙包、錢包、皮包等各式商品，光是一天出產的量，從單個一百多塊到幾千元，就累積了高達一百多萬元的營業額。

皮雕彩繪手縫包

彩繪小雛菊手工包

玫瑰飄雪白彩繪包

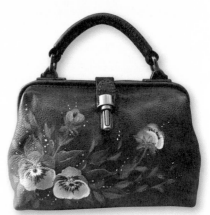

彩繪罌粟花小醫生包

純牛皮製作

堅持手工繪製 靈感與設計更是原創

此刻，旁人看到的是，「霆益國際」成功打出的皮雕、皮件商品，同時獲取了可觀的利潤；郭淑芬卻笑說：「事實上，我們是薄利多銷，重要的是，這真正說明了，皮雕、皮件是可以量產的。我們真的可以做到精品低價化，讓更多人領略到皮雕的美。」

剛開始，皮雕的「精品低價化」只是一個想法，但，「霆益國際」確實做到了！「而且，在手繪包方面，由於我們是由不同的藝術家手繪，所以，在創作的風格上，也不會被拘束。更特別的是，可以讓顧客指定畫風，讓消費者擁有包包的同時，也擁有一幅藝術作品。可以讓消費者不僅買到『真正唯一』，更是『藝術』。」郭淑冠強調。

而埃及展的成功，不僅奠定了「霆益國際」的發展利基，成就了「緣革工房」以及「藏潮」這兩個品牌，也讓他們在大陸成就了一群關於皮雕、皮件的專業合作夥伴，使得接下來的事業展開更為順利。

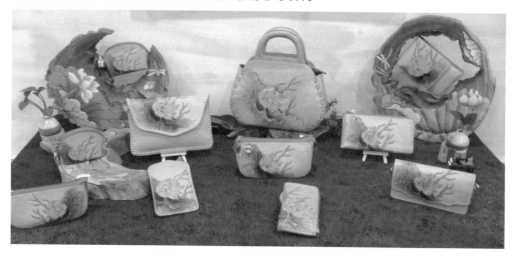

美感獨一無二 藝術生活化商品平價化

　　不過，從皮雕、皮塑到皮革手工包，每個步驟雖然都有 SOP 流程，都是可以交付工廠運作。唯有皮面上的圖樣，與每件作品的呈現方式與設計，都是醞釀自郭淑芬的腦海中。她淡淡說道：「創意是無限的，獨到的美感與品味，更不是一蹴可幾的，需要時刻自我鞭策，不斷地學習。」

　　「每一張圖樣和設計，都是我以手工一筆一劃勾勒出來的。」在電腦科技十分發達的今日，在她所創的皮雕事業已臻成熟的階段，堅持手工繪製、堅持在細節處還是得以搥子等工具，敲打、雕鑿，這讓「霆益國際」的皮雕總是呈現出獨一無二的美感。

　　藝術生活化、商品平價化，始終是「霆益國際」成立的宗旨之一。除卻商業上的營運模式，現今的「霆益國際」在獲利的同時，更大幅提高皮雕、皮件的價值。

　　獨特的利基，促使「霆益國際」長久以來，始終能在激烈的商業競爭中，獨占鰲頭，也總是呈現出令人刮目相看的成績。

霆益國際有限公司（Ting Yi）

負責人	鮑亮名（藝術總監：郭淑芬、郭淑冠）
主要商品	精品皮件／會展公司、國際貿易
聯絡資訊	電　話：+886-2-2990-3538 地　址：新北市新莊區思源路 192 巷 66 號 6 樓 網　址：https://www.facebook.com/ting2008yi/ E-mail：a3311pao@yahoo.com.tw 微信號：pao1688（鮑亮名）、kuo-5932（郭淑冠）

霆益國際　　緣革工坊

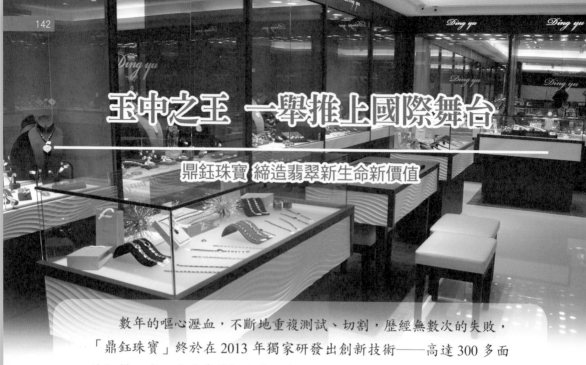

玉中之王 一舉推上國際舞台

鼎鈺珠寶 締造翡翠新生命新價值

數年的嘔心瀝血，不斷地重複測試、切割，歷經無數次的失敗，「鼎鈺珠寶」終於在 2013 年獨家研發出創新技術——高達 300 多面的切割工法，賦予翡翠新生命，成功地將翡翠打造成流行時尚、智能珠寶的代名詞。除了專業技術的創新與提升，鼎鈺珠寶集團總經理許榛家亦與鎮瀾宮成立「媽祖藝術文創公司」，並和法國最大貿易商 JJ 及設計師合作，開發國際通路與國際品牌設計，且簽署台灣獨家貿易代理商；此外，「鼎鈺珠寶」還與國內大學進行產學合作，培育專業人才，創造未來；同時參與台灣經典文創設計，讓文創市場的創意設計更加多元化，並提供更多的服務合作機會。

自古以來，翡翠溫潤如玉的外表，猶如謙謙君子的風雅姿態，常吸引詩人墨客的注意，更被世人視為身分地位的表徵，因而奠定了「玉中之王」的美名。時至今日，鼎鈺珠寶集團所發展出的創新切割工法，更以多變的樣貌，展現出翡翠獨特的美麗風華，從身分表徵，蛻變為流行時尚的代名詞，更結

合稀有元素「鍺」的運用，創造出全球獨一無二的「能量之鍊」。目前，「鼎鈺珠寶」除了和鎮瀾宮合作，開發客製化商品外，也和法國最大貿易商及設計師一起協力打造國際通路與國際品牌設計，同時，透過與國內大學的產學合作方式，培育專業人才，並為台灣的文創市場提供更多元化的設計，一步步打造「鼎鈺珠寶」專屬的精品王國。

技術創新與提升 讓翡翠國際化

投入寶石採礦相關領域，已逾數十載的「鼎鈺珠寶」，對於深受華人喜愛的翡翠，始終情有獨鍾。「翡翠不僅是全球五大寶石、東方寶石，更有『玉中之王』的美稱。」說起翡翠，兩眼炯炯有神的鼎鈺珠寶總經理許榛家，更是灼灼發亮。

她正色道：「所以多年以來，我們一直在思考，如何讓翡翠國際化，而不只是華人世界之寶而已。」

秉持著這個理念，2010 年，「鼎鈺珠寶」不惜耗費鉅資，投入大批的人力與心血，開始在翡翠的切割工法中，做更多的突破。「眾所周知，在鑽石的分級制度中，切工（Cutting）是其中相當重要的一環，關係著鑽石的閃耀奪目；而翡翠比鑽石更需要技術高超的切割工法，因為它的硬度不及鑽石，一旦稍有閃失，就容易產生瑕疵，價值一落千丈。」許榛家解釋道。

歷經一次又一次的失敗，在切割工法中，「鼎鈺珠寶」想要呈現出翡翠最耀眼奪目的一面，努力將切工發揮到極致。終於，2013年，「鼎鈺珠寶」獨家開發出300多面的創新切工技術。透過燈光的照射，翡翠呈現出的光芒，耀眼動人，迥異於過去的「溫潤」，綻放出宛如鑽石般的璀璨之姿。

「其實，單以肉眼看，或許原本的技術就已經很不錯了，但，我們就是希望還能更好。好，是不夠的，一定要更好、更完美才行。」許榛家強調：「完美，是『鼎鈺珠寶』一貫的追求。」

廣結善緣 讓世人深入認識黑翡

技術上的突破，讓「鼎鈺珠寶」在翡翠的發展領域中，有了更多可以揮灑的空間。

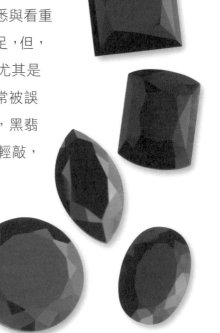

翡翠一般可分為好幾個顏色，如大家最熟悉與看重的綠色，其他還有紫色、白色、黃色等等不一而足，但，囿於傳統觀念，很多人總是忽略了其他顏色，尤其是黑色翡翠。「很多人不懂翡翠，尤其是黑翡，常被誤以為是普通的黑曜石。」許榛家進一步解釋道，黑翡本來就是比較少見的翡翠品種，具有透光性，輕敲，聲音悅耳、脆亮，尤其是經過雕琢後的模樣，透過「鼎鈺珠寶」獨特的切割工法，燈光下，耀眼動人；因此雕琢而成的各類飾品：耳環、項鍊、手環，乃至於雕刻而成的藝術品，皆成為眾人目光的焦點。

Luxuries

Luxuries

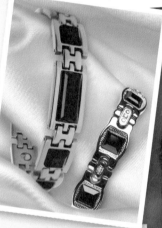

她說：「除了技術上的研發，最大的阻礙來自於世人對翡翠的傳統認知，總覺得翡翠應該是綠的，不應該是黑的。」直到 2014 年，「鼎鈺珠寶」和台中大甲鎮瀾宮合作，成立「媽祖藝術文創公司」，展示各式各樣的翡翠藝術作品，並開創了「黑面媽祖」的結緣品，讓世人對翡翠的認知，有了更深一層認識的同時，不僅讓翡翠呈現出更多變的樣貌，黑翡亦展現新的價值與生命，迅速打開知名度，亦讓「鼎鈺珠寶」的發展更上一層樓。「那時，我們的銷售量提高不少，感謝媽祖的感召與庇佑。」懷著感恩的心情，許榛家眼中滿是笑意地說。

不斷創新 締造翡翠發展歷史新頁

而在台灣邁入超高齡社會之際，「鼎鈺珠寶」即將結合老人長期照護等議題，在流行、健康以及安全照護中，為翡翠再創新價值。許榛家充滿信心地表示：「未來，我們更計畫結合老年長期照護的議題，開發出新的功能，譬如：針對失智患者設計的手環，我們將時尚與實用結合為一，讓長者喜愛配戴的翡翠，除了往昔賦予守護安康的作用，同時應用現代科技，發揮照護功能。」

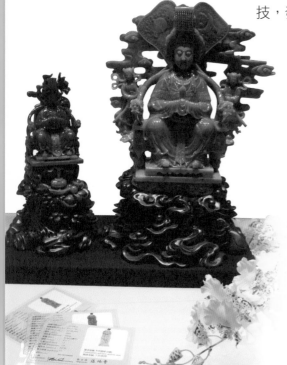

不斷創新的觀念與做法，讓「鼎鈺珠寶」一路走來，始終散發耀眼的光芒，持續寫下璀璨的篇章。「鼎鈺珠寶公司是國內數一數二的翡翠集團，從來料到設計再到工廠，最後至通路行銷，公司採一系列的垂直整合布局，真實地抓住市場導向。」許榛家說：「鼎鈺珠寶與法國最大貿易商 JJ 及設計師合作，開發國際通路與國際品牌設計，且簽署台灣獨家貿易代理

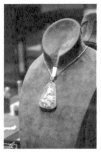
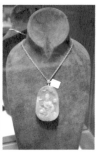
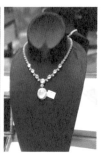

商，除了 LV、CHANEL、HERMES.3 個品牌外，所有品牌都有貿易接單。」

除了國際市場開拓成績斐然，「鼎鈺珠寶」亦參與台灣經典文創設計，讓文創市場的創意設計更加多元化，並提供更多的服務合作機會；此外，「鼎鈺珠寶」還與國內大學進行產學合作，培育專業人才，創造未來。許榛家笑道：「我們和開南大學商學院產學合作，除了派出優秀的珠寶鑑定專家，向同學們講解與說明實務的經驗，同時也讓同學們具備一技之長，並提供文創平台及通路，為同學找到人生出口，為社會盡責任與義務。」

綜觀「鼎鈺珠寶」的種種做法，在賦予翡翠新生命、新價值的同時，更將這華人世界中的「玉中之王」一舉推上國際舞台，在翡翠發展歷史中，締造嶄新的一頁。

鼎 鈺 國 際
Ding yu　DING YU JEWELRY

鼎鈺珠寶國際精品貿易（Ding Yu）

代表人	許榛家總經理
主要商品	珠寶精品
聯絡資訊	會館 地　址：桃園市中正路 1086 號 22F 電　話：+886-3-357-8033 網　址：http://dingyu.lifelink.com.tw/ 貿易部 地　址：台北市復興北路 57 號 4F 電　話：+886-2-2772-6633

纖維寶石 深入高山開拓商機

卡蘿米爾 來自喀什米爾的超值精品

2015 年,卡蘿米爾國際精品負責人 Carol 放棄美國矽谷的高薪工作,毅然決然在 2016 年自主創業,成立「F.M&Carol cashmere(卡蘿米爾)」品牌。緣起於一段 10 多年跨國友情,善良的喀什米爾人用大半生的心血打造毛織藝術品,但所付出的心血卻沒有得到太多的回饋。因此,Carol 決定將所學的資源全心投入支援,決心與 Fayaz 創立「F.M & Carol cashmere(卡蘿米爾)」,透過公平交易、產地直銷理念,打造充滿人文情懷和藝術價值的毛織品,為更多的人傳遞關愛和祝福。「天然」,是「F.M & Carol cashmere(卡蘿米爾)」所追求的核心價值,讓肌膚回歸自然,用無可替代的輕盈和呵護,貼近每一個喜歡它的人,並呈現一種濃郁的祝福。每一款產品,都是創意與傳統藝術的完美結合,細膩的工藝、匠心的製作,無不傳遞著對幸福追隨的訴求。

創業的第一步,需要的是勇氣,亦需要堅定的信念,同步設定目標,擬定計畫,一如投資是計畫,創業也是,還包括了一連串的策略調整及溝通,可說是一門修來不易的功課。在科技產業 18 年,對於時裝業完全不懂,只知道自己喜歡 CASHMERE 的東西,沒有縝密的計畫,就只憑著幾樣產品,配合以往的實戰經驗,便開始創業。「其實我一直都有創業夢想,也想打造自主品牌,2015 年,因為家人的關係,放棄美國矽谷的高薪工作,毅然決然在 2016 年自

主創業，成立『F.M&Carol cashmere（卡蘿米爾）』。一直都在操作集團品牌專業的我，自家品牌成立才兩年多，已躍升至全球第３名！」Carol 開心且自信地表示。

3. F.M&Carol絕色系列100%純喀什米爾羊絨披肩

嚴選100%喀什米爾，以扎實的鑽石織紋提高保暖度

不斷修正與嘗試 感恩客戶鼓勵與支持

「我的創業夥伴 F.M initial by Fayaz Matta，本身是道地的北印度喀什米爾人，喀什米爾手工織品是他們家族經營一輩子的家傳事業，因為這樣的淵源，讓我對喀什米爾有了深層的認識，更走上創業之路。」Carol 敘述創業的起源。

不過，創業初期，由於產品單純，同時對市場定價不熟悉，導致在新創品牌中，單價與品牌形象顯得不匹配，以致於銷量沒有跟上。「一直不斷地修正與嘗試，會是創業過程中不斷重複的動作，即使是現在，已經有點小成績了，我們還是仍在突破創新，如：商業模式的創新、產品的創新、服務的創新……等等，不斷地嘗試再修正，這樣才能保持自己的利基與優勢。」Carol 充滿感恩地說：「也因為如此，消費者（客戶端）很體貼、也很理解在我們草創時期推入市場的辛苦，除了持續為我們加油打氣，並會分享他們針對喀什米爾的挑選和購物的過程，好讓我們可以調整及修正，更加貼近且滿足消費者的需求；客戶甚至也會將我

們家的產品介紹及推薦自己的親朋好友來選購，這是我們在創業的過程很感動、很感恩的地方。」

傳遞思念和祝福 產品國際化標準認可

世界聞名的喀什米爾毛織品，在古老細緻手工刺繡中融會精心繪製的圖騰藝術，凝就成時尚雋永的內涵，而「F.M & Carol cashmere（卡蘿米爾）」這個喀什米爾的高端自創品牌，把這分內涵傳遞到世界每一個角落；它詮釋對家的思念，更是幸福的一種純粹表達。

「傳遞思念和祝福」，正是「F.M & Carol cashmere（卡蘿米爾）」的原創理念。高端的選材、貼心的價格、嚴謹的製作，希望用真誠和感動，為每一件烙上自家品牌「F.M & Carol cashmere（卡蘿米爾）」的毛織品，都注入讓人暖心、溫馨的感覺。

為了讓大家都能夠體會這種感覺，Carol 從消費者的角度來看，考量顧客所能承擔的價格成本，以

及便利性與溝通，並強調接待客人要有溫度的感覺，因此，不採商業化的互動模式，沒有刻板的標準化服務，避免給人硬邦邦的感覺，讓服務人員展現自己與顧客互動的服務特色，希望傳遞的是極為舒服的感受，使客戶在輕鬆、自在的環境氛圍裡選購到最適合自己的顏色和款式，覺得錢花得值得、花得物超所值，同時滿足了生理與心理兩方面的需求。

「F.M & Carol cashmere（卡蘿米爾）」的產品皆經過香港 SGS 國際認證，以較為嚴謹的國際檢測規範，取得國際化標準認可，確保產品品質、用料，且產品都來自各個國家的設計師款；由於在原產地的工廠都有接受客製品及世界品牌的大廠設計，於是在可做交叉市場的狀況下，公司的產品市場有機會可以做選擇有設計師款的披肩、圍巾，因此，比較起一般同業的產品設計多了設計師款系列，亦增加了自家產品在價格上的競爭優勢。

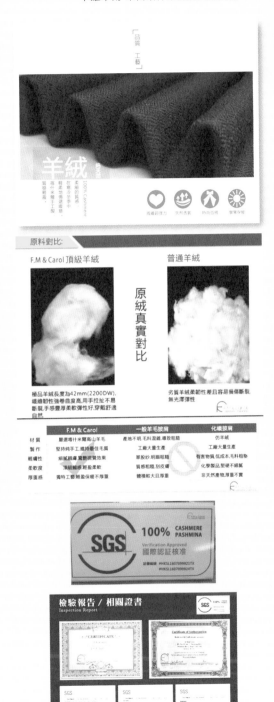

線上線下品牌曝光 重視服務環節

禮盒式包裝

考慮提供顧客購買產品、使用產品與售後服務的便利性，「卡蘿米爾」全力在線上購物布局，目前台灣所有的電商通路已全面上架。除了線上電商通路販售外，Carol 也積極開拓海外市場，分別在杜拜及上海浦東均設有銷售據點，並參與2017APRIL 美國展會，增加品牌曝光度。

除了做好通路策略，Carol 認為，重視服務環節，更是應該具備的觀念，除了要考慮讓客戶享受物流帶來的便利，在銷售過程中，亦強調為顧客提供的便利，才能讓顧客願意再次購買。如此，讓客戶在了解產品的過程中，同時可以理解定價策略的原因，使得客戶在認知上及購買上有相對的認可，尋找雙贏的認同感。

銷售或服務人員服務的滿意度，往往決定於服務人員與客戶的互動。在介紹產品服務的過程中，服務人員扮演重要的角色，藉由與顧客頻繁的互動，傳遞產品資訊、傳遞品牌承諾、影響銷售，也決定現場顧客對服務品質的認知與喜好，打造充滿人文情懷和藝術價值的毛織品為消費者（客戶端）傳遞關愛和溫暖。

上海店址：上海杨浦区控江路2028号二楼

產品售後服務，更是顯現出「F.M & Carol cashmere（卡蘿米爾）」細心與貼心的一面。針對服裝配件產業的售後服務，「F.M & Carol cashmere（卡蘿米爾）」提供最詳細的保養說明，協助客戶延長產品使用壽命，並提供收圍巾收納袋，讓顧客在換季收納時，可以將產品放進收納袋，以避免柔細的喀什米爾圍巾與其他衣物摩擦而產生毛球，並可避免蟲蛀損壞；平時使用時，也可以放進收納袋，再擱置隨身皮包，以防包內的鑰匙或梳子等小物品，勾拉到喀什米爾圍巾、披肩。

杜拜店址：杜拜塔 Dubai Mall

2017 APRIL 美國展會

台灣前7大線上電商平台

傳承百年手工織品 創造更多意義和價值

　　經營團隊的組成，不外乎管理和創業團隊確保經營方向及策略能被踏實執行，除了強調團隊的產品優勢及市場機會外，也要做好客戶關係管理，「卡蘿米爾」利用客戶關係管理系統來掌握，不論是新品上架，還是產品資訊的傳遞，都能在第一時間通知，將訊息快速傳達致客戶端。

　　提到未來發展，Carol 表示，「卡蘿米爾」期勉能夠成立基金會，將每件產品利潤的一部分，都用於改善當地的醫療條件及台灣貧困山區兒童生活狀況，讓消費者在購買的過程創造更多意義和價值。

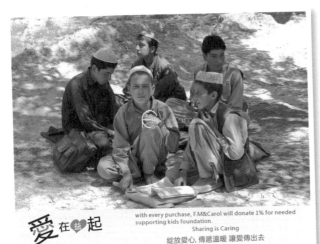

with every purchase, F.M&Carol will donate 1% for needed
supporting kids foundation.
Sharing is Caring
綻放愛心, 傳遞溫暖 讓愛傳出去

愛在益起

F.M&Carol-邱卡蘿的店 覺得感恩。
2017年6月5日

【F.M&Carol 印度喀什米爾純手工織品】
從銷售至今，已是第2次提撥小額公益捐款針對國外認養孩童及國內扶幼孩童，希望未來能藉由你/我的力量做出全球關懷孩童公益活動 讓愛持續發燒!
** 您的購物將提撥利潤的1%回饋公益活動 **
讓購買的過程創造更多的意義和價值

Abu Fatu Tholley
阿布

　　善良的喀什米爾人用大半生的心血打造毛織藝術品，但所付出的心血卻沒有得到太多的回饋；Carol 與 Fayaz 共同創立的「F.M & Carol cashmere（卡蘿米爾）」，透過公平交易、產地直銷理念，打造充滿人文情懷和藝術價值的毛織品，為更多的人傳遞關愛和祝福，更致力於讓更多的人參與到這項公益活動中，因此提撥利潤的 1% 來回饋公益活動，用實際行動傳遞關愛與責任，不僅傳承百年手工織品，讓世界看到它的價值，讓客戶在購買產品，同時達成愛心公益的使命，創造更多的意義和價值。

卡蘿米爾國際精品（F.M & Carol cashmere）

負責人	Carol（邱依茹）
主要商品	印度高端喀什米爾純手工織品
聯絡資訊	電　話：+886-927-993-058 地　址：台北市文山區興隆路 2 段 19 號 網　址：http://www.fmcarol.com/ E-mail：carolchiu0522@gmail.com

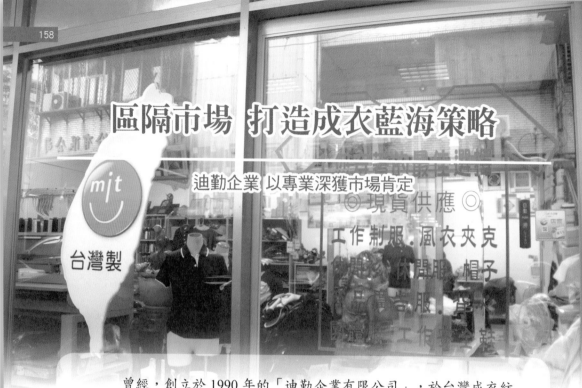

區隔市場 打造成衣藍海策略

迪勤企業 以專業深獲市場肯定

　　曾經，創立於 1990 年的「迪勤企業有限公司」，於台灣成衣紡織業最繁榮興盛的時代，僅憑數人的員工規模，即創下年收入突破新台幣 2,000 萬元以上的營業額，成績斐然。近 30 年的時間，迪勤企業歷經金融海嘯、台灣經濟的跌宕，當同業紛紛傳出財務危機、倒閉、裁員等雪上加霜窘耗之際，迪勤企業不僅大幅增資，添購設備，設計、製作的優良成衣，特別是工作服、制服等，依然持續在市場上締造出亮麗而傲人的成績，令人刮目相看。

　　「當初我在創立『迪勤』時，就是以『勤勞不懈』的目標自勉，並希望公司製作的衣服無所不在，隨處可見。」談起近 30 年前，「迪勤企業」的創立緣由，老闆陳財福露出滿滿的微笑，侃侃而談。「迪勤企業」就位於新北市三重的一處僻靜巷弄裡，附近齊聚了許多代工廠及加工業，早期，在台灣經濟繁榮之際，機器運作的巨大聲響，總是不時地充斥在這裡的街頭巷尾之間。「迪勤企業」雖然也是其中一員，但，有別於附近的經營取向，一開始創立時，即奠定了「打品牌」，做自己「設計、製造」的成衣為立基點。

前瞻眼光 累積永續經營的能量

「只有這樣，才能不受制於別人、受限於環境，企業經營也才能長長久久。」陳財福獨到的眼光，來自於創業前他個人所經歷的一切。曾在知名企業、上市櫃公司服務過的經驗，讓他深感品牌的重要性。因此，1990 年創業時，當同行大多在做 OEM（Original Equipment Manufacturer，代工生產），只要承接訂單，代工或是加工即能輕鬆收取獲利，迪勤企業就直接跳到 ODM（Original Design Manufacture，設計加工）的階段。

相較 OEM，ODM 所付出的成本雖然高，必須自己添購設備，擁有打版、設計製造成衣的專業能力。但，「永續經營」，早已深入陳財福的經營理念中，他知道，唯有走上 ODM 的階段，企業才不會淪落任人宰割的險境，方能長久經營。

成衣的製造，看似簡單，一般加工廠或代工廠，卻大多只知道其中一個環節。從打版、確定服裝樣式，到選擇布料、計算尺碼、裁減、裁片，以及加工完成，最後修線頭，整燙、包裝，才算完成一系列的流程。在台灣成衣紡織業興盛時，每

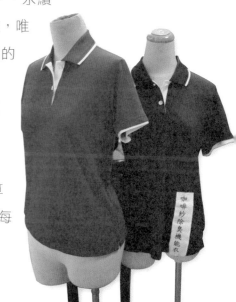

道環節都可以產生大量的獲利，相關代工廠、加工廠因此孕育而生，有的從頭「包」到尾，有的則只是承攬其中的過程。

「一條鞭」作業 現貨供應以控制流動資金

「當時，素面的 POLO 衫很流行，獲利也不錯。」陳財福進一步解釋道。一件簡單的 POLO 衫製作，即可支撐一家代工廠的生存。但，要有別於同行，是「一條鞭」的作業方式，要求從頭掌控整個作業流程，更關鍵的是，用差異化以「現貨供應」為主要經營策略。

「想想看，如果只是承接訂單，訂單數量少，資金的周轉還算靈活。一旦訂單數量大，存貨再加上人事成本的支出、原物料的購買，這段期間得需要多少資金的運作？這還不算交貨之後，貨品是否會有問題？貨款什麼時候才會收到？……等等的細節的考量，以及時間上的差異。」陳財福板著手指，一一分析道，臉上露出凝重的神情。

「現貨供應」也就是自己成立門市，販賣商品，讓客人根據現有製成的成衣，陳列的款式、型號，自己挑選，這麼一來，就能大幅降低資金運轉的風險性。「每天有客人上門，賣出一件，當場就是現金收入，多好！」務實的眼光，讓「迪勤企業」一開始，就不是以幫人代工、加工為主要的經營方式，懂得用心去經營一條辛苦卻能長久的路。

專業眼光 銷售制服及工作服並提升材質

　　除此之外，「迪勤企業」還朝設計、製造的方式前進。不管是 T 恤或 POLO 衫，這種平車（車縫）的操作方式，相對於成衣界的特殊車種，譬如打結車（平縫套結車）、門襟車（開門襟）、拷克（步邊車縫）等等，技巧難度都不算高。而陳財福的另一半劉月琴，早年和陳財福一起服務於「聯勤被服廠」，多年的經驗，再加上自身濃厚的興趣，早已練就一身專業的「製服」技能。從基本的平車到特殊車種，樣樣都難不倒她，「迪勤企業」成立後，劉月琴的專業，就成了公司經營最佳的「成功契機」，也是陳財福最大的助力。

　　休閒服、休閒衫的製作外，「迪勤企業」還鎖定公司行號和一般廠辦的制服、工作服的銷售。陳財福攤開一件工作服解釋道：「不管是制服或工作服，除了因應時代的流行取向，在衣領、袖口處，要具有時尚感外，功能性也是非常重要，根據產業別的需求，增加口袋的數量，以及放在哪一個位置？都需要特別用心的設計及考量。」其他包含：商品廣告服、風衣夾克、背心、帽子，以及工作安全鞋……等，需要特殊車種製造的產品種類，「迪勤企業」也是一應俱全。

　　而且，因應該產業的工作需求，「迪勤企業」的衣服材質，也特別舒適、透氣。「我們採用最新科技，將咖啡渣重新溶入紡紗中，表面多孔洞

的結構，讓我們含有咖啡紗機能的衣服材質，具有吸濕除臭的效果。」陳財福表示，「迪勤企業」很多客戶都是來自於工廠、工程等需要大量勞力付出的單位，咖啡紗含（60% 棉）機能衣獨特的透氣速乾、紫外線防護、異味控制、防止靜電等融入環保概念，最近研發涼感紗含（60% 棉）更符合政府推動節能減碳政策……等優異功能，都是貼近市場的最佳選擇。

精益求精 持續投入資本增加設備

當然，好的產品是需要投入較高的成本，在「迪勤企業」近 30 年的經營過程中，「每一次賺了錢，我就又把錢投入到公司裡，購買廠房、設備，增加生產規模、設計研發等等。」陳財福笑稱，很多同業都說他笨，但是，「好還要更好，不是嗎？」他一臉堅定地說。

在創業之初，「迪勤企業」正經歷了台灣成衣紡織業的榮景，曾年收入數千萬元，也曾一次出貨數千件工作制服給某知名便利商店等等。不過，在買下目前位於三重中正北路的辦公室兼廠房時，需要資金；添購大量的設備，設計製造「現貨供應」的各式工作服、制服等不同種類、款式的成衣，也需要資金；直到今日，「迪勤企業」依然不斷地投注金額，耗費心血在公司的經營管理上，一切，只為精益求精。

2011 年 5 月，有別於同業都在縮減人事、減少支出的同時，「迪勤企業」耗資數百萬元，從日本進口專業的電腦刺繡設備。繡公司 LOGO 僅需約 3 分鐘的驚人速度，讓陳財福驕傲地說：「以前沒有這些設備的時候，每次遇到需要繡公

司 LOGO 或圖形的工作服，就必須不斷去拜託配合的廠商，耗時又費力。常常，遇到修改、客戶有意見，不只是增加成本的問題，而是過程中所耗費的時間，以及來往溝通時的心血。不過，自從有了這套專業的刺繡設備之後，這些問題都迎刃而解了。」

而這套專業的刺繡設備，不僅解決了這方面的問題，只要經過打版、電腦掃描，即能繡出各種專業又精美的刺繡圖案，讓「迪勤企業」又跨入了另一個領域。

「我們已經計畫用機能衣加刺繡來做商場行銷，再搭配『中華文創展拓交流協會』的平台銷售，相信必能再創佳績。」一步又一步的做法，循序漸進，步步為營，充分展現陳財福的高瞻遠矚與強烈的企圖心，也讓「迪勤企業」的未來，更加令人期待。

迪勤企業有限公司

負責人	陳財福
主要商品	團體服飾
聯絡資訊	電　話：+886-2-2980-0400、+886-2-2971-4146 傳　真：+886-2-2983-1501 地　址：新北市三重區中正北路 331 巷 10 弄 7 號 分公司：苗栗縣公館鄉五谷村 5 鄰 134 號 網　址：http://www.dyichyn.com/ E-mail：dyichyn@gmail.com

藝術
人生好精采

巧奪天工 揭開木雕美麗面紗
誠信檜木藝品 口碑優良品質保證

溫暖與愛 透過藝術呈現人生
蘇芬妮斯芭 豐沛創作投入公益綻放魅力

邁向國際 引領金屬工藝潮流
高吳惠琴 展現原創藝術設計獨特風貌

全面觀照 內外兼具美麗人生
十全十美 精選多元產品療癒身心

使命必達 全面滿足客戶需求
亮軒企業 創造禮品市場龐大商機

麗**酵**素
說麗法神皂

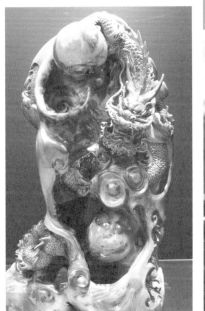

巧奪天工 揭開木雕美麗面紗

誠信檜木藝品 口碑優良品質保證

　　給未來的自己一股勇氣，揭開台灣檜木美麗的面紗，領略獨一無二的木雕藝術品的世界。台灣檜木、台灣肖楠、台灣牛樟，以及可以提煉紫杉醇的紅豆杉等珍貴一級木，是「誠信檜木藝品」中的各式珍藏，並透過當代知名藝術家的巧手，如：已故國寶級雕刻家張文議以及雕龍大師官小欽等多位台灣知名當代藝術家的精湛雕工呈現，在「誠信檜木藝品」的每一件木雕作品都在檜木藝品界寫下輝煌且經典的篇章，深深擄獲所有收藏者的目光，吸引海內外收藏家的青睞，因而奠定優良的口碑。

　　勇氣，是能挺身面對恐懼及困難的能力，是不向命運屈服一身傲骨，就算遭遇逆境，也是逆風向前奮戰到底。即使是站在與多數人後面的起跑點，有勇氣的人不會因此而放棄自己，反而積極並奮力進取，向上證明憑自己堅持不懈的努力，克服種種困難，也能扭轉自己的命運，這就是誠信檜木藝品創辦人－謝孟勳。

吳建民大師作品「祥獅」
（台灣櫸木，釘仔榴）

就算貧困出身 也能扭轉命運

　　謝孟勳生於貧困的家庭，因為原生家庭環境不允許的情況下，便被託付到領養家庭，養父母是傳統市場的小商販。在他 7 歲時，養父因健康因素數度中風，長年行動不便，於是自幼便與養母扛起家中事務與經濟壓力，所以，對他來說是幾乎沒有該有的童年生活與回憶，就連能看電視卡通都是無比奢侈。

　　從不到 7 歲懂事開始，就早早見識到社會的人情冷暖，迫使在養父中風的同時，承擔起半個父親與長兄的角色。就學時期因家庭環境因素導致無法正常出席，而與同儕之間產生隔閡。從求學一路到服兵役，遭遇到校園霸凌及軍旅生涯中不平等的對待，造就謝孟勳面對內外環境之困難時，有著異於常人的韌性與勇氣。

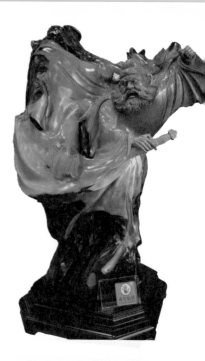

奮戰到底 不向命運低頭

　　謝孟勳在軍旅生涯後隨即投入職場，從事過的職業從基層的建築工人至不動產創投。在職場闖蕩數年中，憑藉著自己努力的付出，以及個人獨到的投資眼光，而累積了人生的一桶金。

　　敏銳度很高的他，在某次友人的贈禮中，意外發現了天然檜木的藝術之美，了解到每個天然的原木樹榴皆是獨一無二的藝境。於是在西元 2008 年，一腳踏入木雕藝術的領域。創業初期，謝孟勳吃過不少苦頭，曾怨天尤人，也因並非本業出身，在過程中見識到了上游業者對木料品種不實的欺瞞，及巧立名目坐地起價的問題，讓謝孟勳產生嚴格鞭策自己的決心。秉持對藝術品的熱衷即使是自己原本陌生的領域，也能勇敢挑戰，甚至開花結果，累積出令人讚嘆的作品。

　　從誠信檜木藝品草創迄今，10 年過去了，謝孟勳對木料的品種及特性不再是懵懵懂懂，任何木料的材質與特性運用以及對木料紋理與氣味……等條件，可清楚輕而易舉得清楚判別。對於台灣檜木的相關知識可說是相當的淵博，在木雕藝術品界甚至享有謝教授之美名。

　　提起台灣一級木，有：台灣黃檜、台灣紅檜、台灣肖楠、台灣牛樟及台灣紅豆杉等，目前大家熟知的檜木而言，主要分布在台灣、日本、美國及加拿大，擁有國無不視為珍寶。然而因為台灣檜木早期被大量採伐，為保護如此

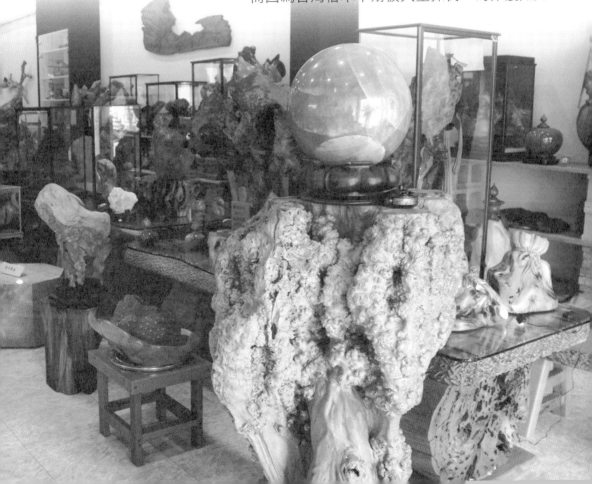

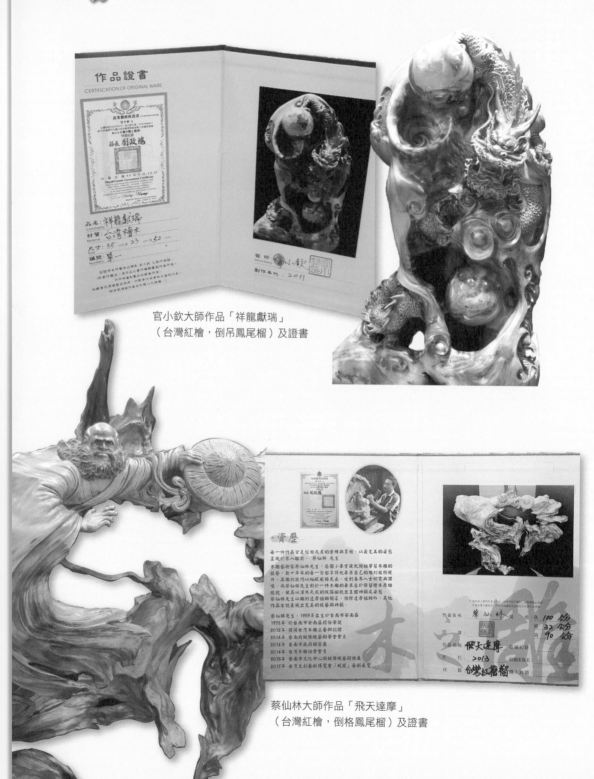

官小欽大師作品「祥龍獻瑞」
（台灣紅檜，倒吊鳳尾榴）及證書

蔡仙林大師作品「飛天達摩」
（台灣紅檜，倒格鳳尾榴）及證書

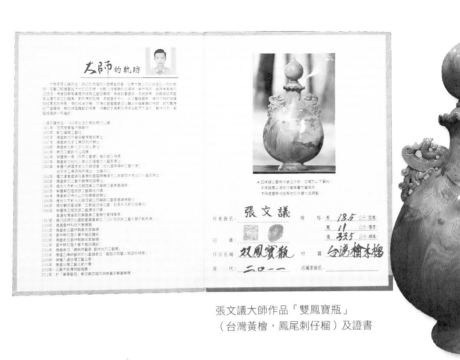

張文議大師作品「雙鳳寶瓶」
（台灣黃檜，鳳尾刺仔榴）及證書

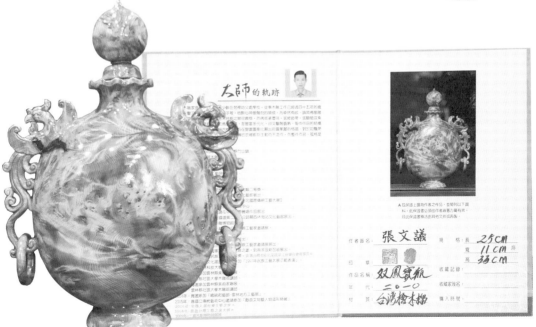

張文議大師作品「雙鳳寶瓶」
（台灣紅檜，鳳尾釘仔榴）及證書

珍貴的台灣檜木，政府在 2000 年下令禁採，市場上僅存禁採前剩下的庫存量，因此並非有錢就買得到。

此外，檜木全世界大約只有 7 種，台灣就擁有紅檜及黃檜兩種，其中紅檜更是台灣才有的特有種。日本、加拿大及美國的原生檜木，概括而論都是沿著太平洋沿岸分布在潮濕的山谷或海邊，而台灣的檜木則是在終年雲霧繚繞的高山雲霧帶，在這樣的環境才能形成香度達 10 級和 12 級的台灣紅檜及台灣黃檜，被視為全球排行第一、二名的檜木。

台灣肖楠又稱台灣翠柏，柏科肖楠屬之常綠大喬木，為台灣特有種，分布於台灣北部和中部，海拔 300 至 1,900 公尺之山地，是台灣位處海拔 500 至 1,800 公尺的暖帶林之主要造林樹種。

台灣牛樟木屬一級闊葉木，也是台灣特有種。牛樟木的外觀形體較一般樟樹巨大，生長地帶在海拔 400 至 2,000 公尺的山區，位於台灣西北部的新竹、苗栗一帶，為台灣東南部的花蓮、台東一帶。

用誠信換來合作良機

誠信檜木藝品創辦人謝孟勳說：「企業的最高目標，不只是追求個人的成功，更是需要負起帶動社會發展的責任，並且回饋這個社會。」

在 2008 年創立「誠信檜木藝品」，10 年後於高雄市立美術館旁擴大規模，占地約 200 坪的藝術展覽空間，在這裡沒有身分之差異或是年齡之別，「誠信檜木藝品」歡迎任何「愛木者」前來參觀。

由於館內所展示之木雕精品皆是獨一無二純手工打造之藝術精品，所收藏的木種及各雕刻名師的作品量，可比擬為博物館等級，所以有別於一般的藝品店。進入館內參觀是必須換上專用的室內拖鞋，其用意主

要為保護館內藝術品減少灰塵沾染，更讓每位進來參觀的人都能享有最舒適的觀賞環境，盡情沉浸於優雅的檜木香及名師作品的藝術美的藝境之中。

在館內，重量級的作品重達兩噸的沉水級台灣肖楠樹頭天然藝境屏風，小至日常生活用品，例如：檜木香皂、線香、臥香、香環、淨香粉……等等的純天然檜木製品，這些都是極受歡迎的，是居家養生、陶冶情操必備用品，讓喜愛檜木的同好時刻都能享受最天然的檜木芬多精薰陶。

已故國寶級藝術雕刻家——張文議大師、當代雕龍木雕藝術雕刻家——官小欽大師，以及當代木雕藝術雕刻家——林昌明、石振雄、黃來發、謬樹金、蔡仙林、許錦昌、吳建民、許文祥、羅興發、張春林、辜神木、吳修金、盧冠瑋、柯文益、楊旺霖、莊進福、劉柏村、王瑞彬、楊朝茗……等雕刻藝術家都深知，謝孟勳在每件的藝術品讓藏的過程中，與顧客建立的並非單純的買受關係，而

是將其生命力及藝術之美，闡揚給每一位喜愛木雕藝術的人，同時也致力培植新生代雕刻藝術家，為當代藝術貢獻一分心力。

誠信檜木藝品

負責人	謝孟勳
主要商品	專營台灣一級檜木：紅檜、黃檜、肖楠、牛樟、紅豆杉、龍柏，以及台灣檜木、肖楠沉木、黃金磚、雕刻品、聚寶盆、原木桌板、客製傢俱、檜木精油、桑黃菇、牛樟芝、阿里山茶葉
聯絡資訊	電　話：+886-7-588-3958 地　址：高雄市鼓山區逢甲路 68 號 官方網站：www.shep5899.com Line：@jpj8695b E-mail：Shep589953@gmail.com

官方網站

溫暖與愛 透過藝術呈現人生

蘇芬妮斯芭 豐沛創作投入公益綻放魅力

　　一幅畫，除了美麗的呈現，還能展現出什麼樣的豐富意涵？對藝術家蘇芬妮斯芭而言，這個問題，常在她腦中思索著，也讓她筆下的世界不僅繽紛多彩，更綻放出無窮的魅力，讓人在親眼目睹之餘，總是不自覺駐足凝視良久，忘卻時間的流逝。她常笑說：「畫，不僅僅只是畫，在溫暖與愛的表達中，它可以是多元的創作，也可以用不同的方法去表現。」鋼雕、水晶杯雕刻、玻璃立體雕刻、油畫、複合媒材⋯⋯等等，任何可以創作的素材，因此都成為她慧點雙眼中，最美麗的呈現。

　　本名李昭玲的蘇芬妮斯芭，其畫作一如她本人般，總是綻放出燦爛而美麗的姿態，繽紛而多彩的用色，則是她常掛在臉上的笑顏。「創作時，我總是感到由衷的愉悅與幸福，所以每當念頭一來，就不能自己，常常畫著、畫著，就會忘了時間的流逝。」豐沛的創作思維、源源不絕的動力，讓她用畫作為生命留下精彩的註記！

開啟對藝術熱愛 赴美深造

　　蘇芬妮斯芭自小雖然喜歡塗鴉，可是當時，從沒想到有一天她會成為國內知名的女畫家，在藝術殿堂上占有一席之地。「我是幼保科畢業的，雖然喜歡美的事物，但，真的沒料到。」她笑著搖搖頭，慧黠的雙眼綻放著灼灼的亮光。

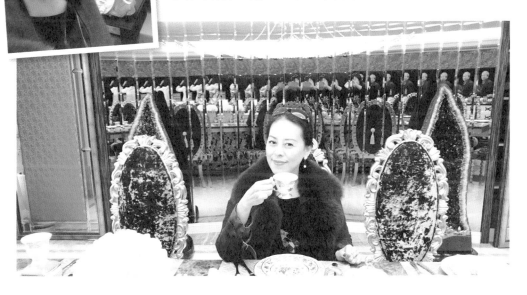

有天在博物館中看到法國畫家克洛德・莫內（Claude Monet）的作品，當場，她震驚得無法言語。

　　在畫前，她定定地注視著眼前的一切，眼中只有莫內筆下所建構的空間，光影交錯的迷濛，斑斕色彩的出塵脫俗，讓她不由自主地，彷如跌入另一個美麗異世界般，著迷地動也不能動。

「真的好美⋯⋯。」雖然事隔至今，已有二十幾年，但，那片刻的感動依然深深地烙印在她的生命裡，直到現在仍不能忘懷。此後，她像入「魔」般，喜歡上繪畫，開始積極到處看展，拿筆創作。之後，她雖歷經人生的起伏跌宕、悲歡離合，唯一不變的，就是她對藝術狂熱般的摯愛。

甚至曾在 2007 年創立畫秀、2008 年，毅然結束自己一手開創的事業，拋下台灣所有的一切。重返校園於洛杉磯普林頓大學研讀藝術碩士學位，並積極參與國際大師的相關課程。「後來，我還考取了 5 張美國藝術相關領域的證照。」她用實際的行動，展現對藝術的堅持與熱情。

藉由藝術創作 堅持對公益的投入

如果說藝術是蘇芬妮斯芭的生命，那麼公益，就是她熱愛生命的另一種展現方式。曾經，在偶然的機會下，得知花東地區的小朋友貧困求學的事情，那一刻，她柔軟而體貼的心頓時沈重；常不時思索著，該怎麼樣才能幫助那些小朋友。

「我有筆，可以畫畫，可以累積更多力量，發揮所長。」單純的想法，讓蘇芬妮斯芭剎時有了主意。多年來在企業界、在藝術界努

力耕耘的結果，累積了豐沛的資源，許多人因此在她的號召下，紛紛站出來，自主性地組織起「螢火蟲小隊」，開始定期捐贈學校早餐以及比賽的經費。另一方面，2005 年，蘇芬妮斯芭更成立了「美麗世界國際有限公司」，在設計包裝及銷售藝術品的同時，每當賣出一件作品，就把一半的金額捐贈到花東地區。

　　勇敢挑戰自己的生命！在不斷地創造各種可能性的同時，更進一步追求卓越，增進自己的能力，並為社會做出貢獻。助人的思維，從她懂事起，即一直伴隨著她一路成長；如今，她學有所成，事業有得，行有餘力之際，亦回饋社會。

透過多元的方式 傳遞幸福與溫暖

　　而多年來，她堅毅的想法，也總是屢屢藉由眾多的藝術作品及不同的方式，傳遞給更多人知道。譬如：在「2017 台北國際音響暨藝術大展」中，透過不同媒介，在視覺

與聽覺之間，傳遞出的創意與美感之舉，不僅深獲大眾矚目，國內、外知名藝術家作品等的精采呈現，包括：視覺藝術作品、油畫、當代水墨、雕塑，以及如草間彌生、村上隆、朱銘、清瓷器等的展出，更是引起熱烈的迴響。當時，蘇芬妮斯芭不但參與展出，並將每幅原價 20 萬元的畫作，慷慨捐出 5 幅來做公益。

而時間再往前推，事實上，早在 2012 年，蘇芬妮斯芭成立「圓夢是真藝術中心（Dreamsmaking）」的同時，即以實際行動展現對藝術的堅持、對公益的熱愛。「我覺得台灣有很多才華洋溢的藝術創作者，可惜的是，卻沒有一個可以表現的舞台，整個大環境也缺了一點可以支持的力道。」因此，蘇芬妮斯芭期待自己能夠幫助藝術家立足台灣、跨越全球，讓更多人看到台灣這塊土地的美好！

身為虔誠的基督徒，蘇芬妮斯芭坦言，希望在幫助更多人、更多藝術家的同時，也能與更多人分享神的愛。雙眼望著牆上「少女的祈禱」畫作，她淡淡笑著表示，從事藝術創作以來，她源源不絕的創作靈感，很多都是拜上帝之賜，而生活上所遇到的難題，也常在無形中迎刃而解。

感謝神之恩典 蝴蝶破繭而出

2018 年是充滿恩典的一年，3 月份參與了義大利威尼斯德國文化中心的邀請展、以及中華文創在藝術教育館的聯展；2018 年 4 月 16 ～ 30 日，在亞典藝術書局舉辦的「破繭而出 蝶系列」個展不久前剛圓

滿落幕；尤其這次的個展中，除了藏家紛紛認購收藏外，更得到不小的迴響，已有兩家五星級飯店和一家高級的月子中心，表達與蘇芬妮斯芭長期配合在其展演空間長期展出其作品的意願。

　　蘇芬妮斯芭將這一切全歸功於她最敬愛的神，她強調：「尤其我在信主耶穌之後，每每遇到困難、挫折，總會神奇地就順利解決，感謝神讓我在生命中可以為主發光，也可以藉著神的愛愛人，哪怕我是這樣的不足，神卻把美好的應許放在我的生命中，我要將所有的榮耀歸給愛我的天父，也讓我很感恩。企盼在回饋的同時，亦能傳播主的福音。這是我一個藝術家對社會的責任……，也感謝大家這麼支持生命不完全的我，感恩每一位支持者的欣賞和收藏家接納我的作品，期待我有更多創新的作品，展現我從神來的原創力，繼續服務身旁的人，和世界宣告，這是一個美好的世界，因為神與我們同在。」眉眼中，盡是笑意與幸福；「施比受有福」，感恩與回饋的態度，更使得她的生活滿是豐盈。

　　「我是這麼幸福的人，當然要懂得感恩……。」輕聲細語中，蘇芬妮斯芭美麗的笑容裡，有著她對藝術堅持、對生活的企盼，以及對未來完美而積極的規劃。

蘇芬妮斯芭

負責人	蘇芬妮斯芭（本名：李昭鈴）
主要商品	油畫創作、鋼雕
聯絡資訊	電　話：+886-933-774-181 地　址：台北市市民大道三段 167 號 3 樓 個人 IG：https://www.instagram.com/sofonisba_art/ E-mail：melody16885@gmail.com

邁向國際 引領金屬工藝潮流

高吳惠琴 展現原創藝術設計獨特風貌

　　憑著一股毅力，高吳惠琴從學校畢業後，隻身一人到屏東縣牡丹鄉的高士部落擔任金屬工藝老師，發揚原創金工藝術之美；無數風貌獨特的作品，出自她的手上，獲得眾人的讚賞，在累積豐富的經驗與創作能量之後，毅然走上創業之路。藉由原住民豐沛的文化底蘊，高吳惠琴揮灑無限創意，讓創作更加多元化。金屬工藝、布包設計、首飾配件等等，都特別凸顯原創藝術設計的特色，也因此能順利進入市場，取得一定的商機，更進一步擴展了屬於「高吳惠琴原創藝術設計有限公司」的藍海策略。

　　走進位於高雄市合興街的工作室，從 1 樓到 4 樓，處處都是高吳惠琴多年來累積的藝術創作工具，光是鎚子，從大到小，各種型式，她笑著表示，這還只是常用的一部分，還有些都收在櫃子裡。而其他的大型機械、鍛造金屬的工具，在這裡，也幾乎都找得到；很難想像，她穿梭在這些又大又重的設備工具中，是如此樂此

不疲，而且一工作起來就沒日沒夜忙碌著的模樣，更是令人感受到她對創作的熱情；也就是這股過人的熱情，她所創作出來的作品，不僅多元，結合金屬工藝的特色，更普獲市場的歡迎，讓一手打造的「高吳惠琴原創藝術設計」品牌，成為飾品界的一股新潮流。

融合原住民文化 奠定創作利基

高吳惠琴，有著一半的原住民血統，可是從小在都市中長大的她，在汲取都市繁華時尚潮流的養分後，再度回歸山林的懷抱，面對排灣族繽紛而多樣的傳統文化，經過她的巧思創意，不管是手鍊、掛飾、藝術創作，皆完美地融合原藝與時尚，並且呈現出一種迴異尋常的吸睛魅力，贏得眾人的好口碑。

從小就喜歡繪畫創作的高吳惠琴，在藝術的創作之路上，走得還算順遂。從國立台南藝術大學應用藝術研究所畢業後，因緣際會，她應邀回到母親的故鄉──屏東縣牡丹鄉高士部落工作。在這段期間，她除了運用本身所學，透過金屬工藝的技能，融合排灣族文化，在百步蛇、陶壺、琉璃珠等眾多神話傳說中，發展出獨特的創作思維，更在教授族人學習的過程中，逐步累積日後打造文化創意產業品牌的專業知識。

「在排灣族的文化中，編織、皮雕、木雕、琉璃珠……等都是比較常見的創作主題，但，關於金屬工藝的部分，可以說是少之又少。」因此，高吳惠琴在那段長達兩年多的時間裡，不僅將相關的專業知識帶進了部落，也為自己的

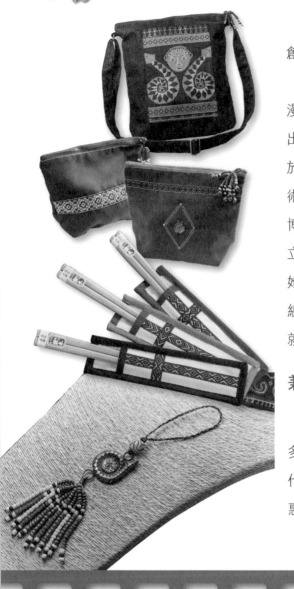

創作之路，開闢了另一個全新的視野。

　　結合排灣族文化的金屬手環，充滿浪漫氛圍的對戒，或是項鍊、耳環等，一推出，立即吸引買家上門訂購。發揮金屬善於和任何素材結合的特性，高吳惠琴的藝術創造，不僅是獨一無二的作品，也屢獲博物館的青睞，典藏於館中。例如：在國立台灣史前文化博物館所舉辦的展覽中，她的代表作「凝聚祖靈」由百步蛇相互環繞，交織成鏤空半立體型的金工藝術品，就是當時館中展出的重點之一。

兼顧時尚多元創作 價格又親民

　　「或許我是在都市中長大，所以很多關於原住民的傳統創作，也會結合現代的時尚潮流。」正是這一點，讓高吳惠琴的作品，在唯美的藝術範疇之內，

又兼具了大眾市場的特性。除了博物館看中她的作品，列為收藏，結合琉璃珠的掛飾，耳環、項鍊等，都受到許多人的喜愛。

不過，她並不以此為滿，閒暇之餘，還會到處去看展覽，欣賞相關領域的傑出作品。文化創意市集中，更常看到她穿梭其中的身影。「有一次，我去參加一個活動，期間，一直聽到有人說『要去看包包』。而我也發現，在參觀展覽的人潮中，許多願意掏錢購買商品的顧客，重點都是在看皮包、購買布包。」這一發現，讓高吳惠琴也開始投入相關領域的創作。

巧合的是，這段時間，因為在學校兼課，認識了學習服飾設計專業的汝穎。相談甚歡下，在 2012 年，高吳惠琴所創

立的「高吳惠琴原創藝術設計有限公司」中，不僅多了一位成員，更讓她的創作領域往前跨越了一大步。

在象徵排灣族的圖騰布包中，結合金工的掛飾，讓高吳惠琴原創藝術設計所推出的每一個作品，成了許多人愛不釋手的美麗商品。「制定價格時，我始終秉持一個原則，考慮付出的時間成本、心血，再扣除材料。」商品價格從數百塊錢到一千多元都有，親民又實惠的訂價策略，加上物超所值的設計，更讓高吳惠琴的作品，瞬間即擄獲不少人的心，逐漸建立個人品牌與好口碑。

打造品牌 邁向國際市場

邁向創業之路，高吳惠琴很早就知道建立自我品牌的重要性。在學校，她勤於參展比賽，在累積作品的知名度後，也樹立了「高吳惠琴」的自我特色；進入部落，她更進一步發揮金屬工藝的專業技能，結合排灣族文化，創造出一個個優秀的作品。「在原住民文化中，能夠結合金屬工藝的創作，應該極為少數。」正是這樣獨特的創作藝術，讓她的作品充滿了強烈的個人色彩，也讓「高吳惠琴原創藝術設計」的品牌，在市場上成功打響知名度。

在此同時，她更積極拓展品牌事業。在手上沒有任何現金的情況下，她便勇氣十足地買下一間房子，「設備實在太多，也需要

工作室。」為了拓展公司的規模，高吳惠琴展現了強烈的事業心，無暇擔心付出是否有預期的回報？只是一味埋首於工作室，傾瀉無比強烈的創作熱情。

後來，她更耗資買下一棟透天厝，一層一層，放滿她十幾年中所累積添購的眾多設備。「這些，應該也有上百萬元吧！」指著一旁巨大的機械設備，高吳惠琴解釋道，金屬雖然善於和許多素材作結合，相對地，光是一個作品的體型、外貌的變更，就需要更多的時間和更多工具的運用，鋸形狀、鍛敲、退火、金屬表面染色……等程序，不一而足。

「以前剛學的時候，常常一個不小心，就會弄傷手。」說話間，她低頭輕笑，拿起桌

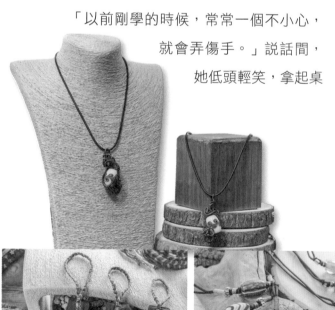

上一個作品瞧了瞧，忍不住拿起工具，小心敲著。「現在不會了，都這麼多年了，熟悉了，也習慣了。」

　　未來，1 樓作為實體店面的陳列規劃，是她當前的努力目標。現在，所成立「高吳惠琴原創藝術設計有限公司」，除了可量產各式商品，亦可滿足客製化的需求，而藝術作品的創作，也是高吳惠琴積極展開的項目。在行銷通路上，高吳惠琴的作品，除了在網路上販售，各大觀光景點、博物館、文創園區、機場免稅店及觀光酒店，皆可看見其作品的蹤影，而海外據點，如：馬來西亞和中國大陸等地的販售，亦在積極拓展並大幅成長中。在高吳惠琴一步步展現強烈企圖心、提高作品能見度的同時，也將「高吳惠琴原創藝術設計」推上國際品牌的陣容。

高吳惠琴原創藝術設計有限公司
（KAO WU HUI GHIN ORIGINAL ART DESIGN Co., Ltd）

負責人	高吳惠琴
主要商品	排灣族文創金屬飾品、布包、皮革、琉璃器皿／原民文創商品開發、原民工藝教學
聯絡資訊	電　話：+886-7-613-2488、+886-911-195-005 地　址：高雄市橋頭區合興街 150 號 1F 網　址：www.kaowuhuichin.com.tw/ E-mail：kwhcoad@gmail.com

全面關照 內外兼具美麗人生

十全十美 精選多元產品療癒身心

　　生命的磨難、罹癌的經驗，讓充滿勇氣的「十全十美國際事業股份有限公司」董事長謝英琴如「浴火鳳凰」般歷經劫難而重獲新生，更發現新的契機，她深信，健康是人生最大的財富，而以健康為前提打造的居家生活，才能帶來真正的舒適與安心，給予身心靈至高無上的享受；因此，謝英琴以「家」的品質為經營理念，創造智慧家庭 AI 種級健康課表系列，積極開發及尋找理想的產品，舉凡健康食品和化妝品的生物科技、美容器材和 3C 家電的生活用品，以及食品、文創禮品、藝術品等系列，無不認真協助客戶實現內外兼備、「十全十美」的理想，共同營造健康、美麗、豐富的人生。

以健康為出發點，「十全十美國際
事業股份有限公司」董事長謝英琴憑藉
著勇氣、毅力與堅持，不僅克服自己生
命中的磨難，更以切身經驗，為客戶精
心研發，以及廣蒐各式各樣優良產品，
「我要做的事，不只是對有益身心健康，
而且是居家品質的提升，務求將最好的、
最適切的產品提供給最需要的客戶，達
到『十全十美』的品味人生。」謝英琴
笑著說。

善用生物科技 吃得安心健康

備受艱辛的成長過程，讓謝英琴從小就明白──唯有靠自己的雙手去打
拼，勇敢面對問題，方能解決問題，更督促她奮發向上，不僅在業界闖盪出一
番成績，在廣播、影視節目上，亦有優秀的表現，即使後來身體不幸出現狀況
時，她也沒有被打倒，反而愈挫愈勇，積極找出根源、找回健康。

在一次健康檢查中，謝英琴竟被發現罹癌的跡象，這讓她感到相當意外與
震撼！「雖然我作息正常、重視養生，但由於周遭環境已被污染，無形中，身
心遭受許多『毒』的殘害，在現今社會中，誰也不能保證自己100%擁有健康。」
身體的病痛、罹癌的警訊，在在讓謝英琴陷入深思，積極找出促進人體健康的
好幫手，抵禦生活環境對健康的危害。

「吃進人體的食品對健康來說，是相當重要的，除了日常飲食，免不了
會吃些食品，所以我也替客戶精選加工食品，以及茶業、珊瑚草（農產品），
還有金門牛肉乾等拌手禮。」謝英琴說：「而在生物科技發達的現代，我們可

以藉由健康食品,來強
化身體機能,這方面我
也陸續開發與尋找好產
品,例如:我所研發的
『多醣體飲品』,不僅
可以強化身體抵抗力、
增強免疫功能,而且飲

用方便,讓人體好吸收,更特別留意口感,飲用順暢好入口。」

精選健康食品 增進安全指數

謝英琴細數自家優質產品:「像酵素是人體所有生理反應的媒介,能夠消化食物、製造熱能的原動力、掌管新陳代謝,如果體內酵素失調,很容易引起疾病的產生,可説是人體健康的泉源;所以,我們也研發了酵素產品『香果素』,而且將糖分由蔗糖完全水解為單糖,飲用後可以直接吸收,不會造成身體組織負荷,可以安心使用。此外,有著提高免疫功能等的作用、可增強人體對疾病抵抗能力的赤根草,也是我精心挑選的產品,還能夠拒絕肥胖、減少脂肪產生呢!」

　　而在生活中，我們免不了交際應酬，有些酒量不佳的人，幾杯黃湯下肚，不僅酒醉失態，也有害身體，更甚者，還發生酒駕重罰、肇事的遺憾。為此，「十全十美」特別推出解酒液產品，謝英琴表示：「我曾在電視節目中介紹這個產品，現場受測者喝下一大杯高粱酒，當下酒測值高達 2.8（酒測值吐氣達 0.15 就開罰，0.15 ～ 0.24 以酒駕行政罰裁罰，達 0.25 就以公共危險罪章移送地檢署偵辦）；馬上讓他喝下解酒液，酒測值立刻降至 0.2；等到 10 分鐘後，再喝一次，酒測值降至幾乎等於 0！在場觀眾無不嘖嘖稱奇，而受測者的精神和身體狀態也明顯好轉。」對於這款新產品，謝英琴具備十足的信心。

研發美麗祕訣 保養變得很簡單

　　「生物科技的應用，不僅是在健康食品，還有化妝品。特別對女人來說，想要擁有健康與美麗，肌膚的清潔，是最基本的要素。」謝英琴說，秀麗的臉龐，帶著堅定的神情。抱著研究做學問的態度，她遍尋市面上所有可以找得到的洗面皂，並勤勞地走訪相關的生產工廠，一一拜訪，再整理分析。「一般市售肥皂大都含有防腐劑、螢光劑，或是過多的介面活性劑等等化學成分，這些對人體都不好。」謝英琴綜合結果，決心自行開發。

　　最終，她開發出純天然、清潔力卻十足的「神奇魔皂」。「這真的很好用，連奇異筆塗在皮膚上，輕輕一洗，也能洗得乾乾淨淨，且對肌膚不會造成任何傷害。現在，我都只用這個洗臉、卸妝。」謝英琴笑說：「為什麼叫『神奇魔皂』？用了就知道！」雖然研發過程

極為辛苦，耗費成本又高，但只要一摸到自己光滑無
瑕的肌膚，以及看到客戶散發的亮麗光彩，她就覺得
相當值得。

「肌膚徹底清潔乾淨，敷上去的保養品，才能吸收
進去，真正達到預期效果。」謝英琴説。秉持這樣的理念，
她獨家開發出拒絕經皮毒的美容保養品，尤其是以水果酵素
為基底，富含多醣體等成分，不僅可強力鎖水保溼，且增強皮膚抵抗力與防禦
力的「極潤保濕霜」，一推出便普獲市場好評，創下銷售佳績。

擺脫罹癌陰影 保健保養面面觀

日本人注重養生與健康，是全球皆知的事實，在生產美妝保養品外，謝英
琴亦引進許多風靡日本的健康與美容產品，她説：「我自己愛美，也精選代理
一些實用的美容器材，讓在家也可以輕鬆美麗。例如：『鍺元素按摩器』，利
用稀有金屬『鍺』可以調整循環、改善人體磁場的功用，成為居家全身保養的
好幫手；此外，可以訓練腰部肌耐力、抗老化的『玉石機』，也是公司引以為傲、
深受大眾歡迎的產品。」

而兩度罹癌的經歷，更讓她嚴選生活用品的使用。「經過研究，無論是細
菌、病毒，甚或癌細胞，高溫可説是其剋星，透過每天熱療，
可以讓我不再恐懼癌症。」獨家開發的熱療機，是以紅
外線最高等級的「毫米波」，高滲透的方式進行，不
僅能深入肌膚底層，維護身體健康，更能達到激活
細胞、增加抵抗力的養生作用，對於現代人經常面
臨的高血壓、高血脂、高血糖的「三高」問題，藉由
儀器的輔助，使用數據也顯示可以提供極大的助益。

十全十美

謝老師直播網

f LIVE 藝品、美容、健康

中華健康美療教育協會 理事長
十全十美生物科技股份有限公司 董事長
大麗生物科技公司 董事長

為您介紹遠紅外線平躺式醫療級熱療器，十全十美家庭救命箱決定壽命溫度

買就買最高貴 保用十年 全家皆適用 洽詢謝老師 0932340455

醫療級遠紅外線 熱療機
榮獲IEC CE規格 平躺式汗蒸幕

| 租貸價 80分鐘 | 600元 |
| 單機價 | 60,000元 |

什麼是鍺石汗蒸？

汗蒸的好處

WHITE JADE FAIRY

十全十美
f LIVE 謝老師直播網

為了給癌症患者，也給一般大眾貼心的呵護，謝英琴與研發團隊還特別針對與生命息息相關的水和空氣，開發出氫氧機、氫水機等設備，成為身心健康的最高科技美容保健方法，幫助身體抗發炎、抗自由基，達到保健、保養的目的。

國家品牌玉山獎首獎 文創品牌「喜瑞瓷」

廣結善緣又多才多藝的謝英琴，有時常為送禮傷腦筋，於是她創立了「喜瑞瓷」，以「喜樂之心、祥瑞之氣、富貴之瓷」為經營主軸，融合中國傳統清新淡雅韻味與現代創意發想，發展文化創意設計，將台灣藝術價值，發揮在陶瓷類典藏級禮贈品、創意生活用品上，讓收禮者滿是驚喜。

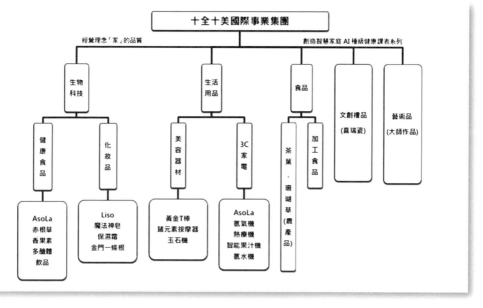

　　「喜瑞瓷」藝術作品做工精緻，充分展現謝英琴在藝術方面的長才，每一個作品都以 1,400 多度高溫燒製而成，花朵上細緻的紋路，葉片如迎風般搖曳生姿，栩栩如生的模樣，就像附在盤上的一朵鮮活嬌豔的花卉，薄如蟬翼的花瓣，呈現出精緻而華美的姿態，卻又沒有任何的瑕疵。技術難度之高，前所未見，宛如上帝的得意之作，具備身心靈的療癒力，如同謝英琴所展現千錘百鍊的生命力！

　　「喜瑞瓷」的成功，讓謝英琴於 2016 年榮獲第 13 屆國家品牌玉山獎全國首獎的殊榮，並且獲選台灣優禮獎情深義重類第 1 名，其原創設計概念亦榮獲多項智慧財產權和專利，實至名歸，深獲各方讚譽。

　　一路走來，謝英琴昂首邁步，展開自信、美麗的笑容，並且秉持專業與經驗，致力提升「家」的品質，持續為客戶研發、精選更多創造智慧家庭 AI 種級健康課表的系列優質產品，

造福大眾，共創「十全十美」的美麗人生。

十全十美國際事業股份有限公司／喜瑞瓷（Cereiz）

負責人	謝英琴
主要商品	化妝品、健康食品等生產銷售、電視購物代理行銷、文創禮品批發零售
聯絡資訊	電　話：+886-2-2321-0237 傳　真：+886-2-2321-0206 地　址：台北市中正區林森北路 9 巷 6-1 號 1 樓

使命必達 全面滿足客戶需求

亮軒企業 創造禮品市場龐大商機

　　「只要提出需求，就一定想辦法達成！」亮軒企業有限公司總經理程鈺婷充滿自信地表示。從事設計禮品工作20幾年，小到徽章，大到行李箱，各式各樣、琳瑯滿目的禮品，從電子業、生技業、服務業……等，幾乎橫跨所有產業，到處皆可看到「亮軒企業」所設計的禮品，服務範疇之廣，直教人咋舌。對此，程總經理程總是淡淡笑說：「這，沒有什麼呀！都是我們該做的。」使命必達的堅定意念，讓許多公司行號，無論是政府機關或民間單位，每一次，只要舉辦活動，或是有禮品的需求，腦海浮現的首選廠商，往往就是「亮軒企業」！

　　禮品，對於一般人而言，可能只是參加活動時，隨手拿的一件「東西」。但，對許多公司來說，卻是深具意義，或表達感謝，有著行銷之意，或者，代表一個發展的里程碑，邁入另一個階段。至於，因此被賦予供應禮品「重責大任」的「亮軒企業有限公司」，思考的層面就必須更廣、更深，因為這不僅是「亮軒企業」的利基點，更是它龐大商機之所在，不可不慎。

　　審慎的態度、服務的熱忱，讓「亮軒企業」從創立以來，20 幾年了，始終走得穩健。長久建立的良好口碑，更讓它歷經經濟不景氣、走過金融風暴，依然屹立不搖，所設計的每一件禮品都充分滿足客戶的需求，深深擄獲客戶的心。

什麼都做！東西愈小愈仔細

　　走進「亮軒企業」位於羅斯福路的辦公室，首先映入眼簾的，是位於牆邊一整排、占地面積極大的玻璃櫥窗。仔細一瞧，櫃子裡什麼都有：任何材質的各式獎牌，從銀、銅、琉璃，任君挑選，這還只占一小部分，其他看得到的，還有：吹風機、公事包、急救包、碗盤、刀具，只要想得到的禮品，幾乎應有盡有，而關於每一件禮品背後，每一間公司的故事，程鈺婷也都能拿著禮品，一一娓娓道來。

　　「這個徽章，看起來雖然小，可是仔細
看上面的水晶鑽，要顆顆咬合得緊密，不能掉
漏，就必須得花工夫設計，且負責製造生產的公司，
更是需要用心，一點都馬虎不得。」程鈺婷盯著手中一只不
及拇指大的徽章，細細地審視著，道出「亮軒企業」在禮品業界名聲響亮的要
訣。雖然只是點綴衣服上的小飾品，稍不注意，根本很容易忽略，程鈺婷反覆
端詳，眼光灼灼，讓每一個微不足道的配角躍升為吸睛的要角。

　　「這是一家公司的週年紀念品，代表一個發展的里程碑，當然不能隨便。」
話鋒一轉，她揚起眉繼續解釋：「有些人可能會以為，不過是枚徽章，隨便做，
反正也不是很重要。但，再想想看，如果這麼小的東西，上面的水鑽一下子掉
了，做工粗糙，誰會想配戴？如此，不僅一點紀念的意義都沒有，更重要的是，

以小看大，東西小就做得不好，恣意忽略，那麼，相對的，誰還會看重這家公司？」

創造更多的附加價值

事實上，從程鈺婷創立「亮軒企業」以來，她從不看輕任何東西，總是以審慎的態度去為客人服務，設計每一個獨特的商品，贏得客戶的認同與好評。

曾有家廠商，想要做上百條的手帕送人，數量不多，也沒有任何具體的想法，經過朋友介紹，找上亮軒。「我告訴他，既然要做，數量少，更要做得精緻。如此一來，被贈予的對象，也會有受重視的感覺。」程鈺婷進一步指出，一般而言，布料的成本高低，在於紗的支數，支數越高，紗越細；相對地，紗細織出來的布就愈薄、愈柔軟、愈舒適。

為此，她特地到紡織業極為興盛的彰化縣和美鎮去尋找合作的廠商，來回數次、南北奔波，不僅在期限內趕製出成品，如期交貨，所交付的成品，廠商也十分滿意。「而且，我們還特別為他們在手帕邊角上設計一些小花樣，不僅增加質感，也讓整條手帕看起來更活潑、更立體。」

站在廠商的角度，為他們思考，創造更多的附加價值，也讓「亮軒企業」贏得廠商普遍的讚

許，除了惠予再次的合作機會外，還會幫忙引進新的商機。

「其實，自公司成立以來，我們也沒什麼在做廣告，就是朋友介紹朋友。只要是我們服務過的客人，不僅會再次回籠，還會幫忙介紹，客戶源源不絕。」程鈺婷笑道。有口皆碑的「亮軒企業」，能力與實力，不可言喻。

建立良好的合作關係

很多政府機關、公家單位，也是因此成為「亮軒企業」忠誠的擁護者。「但是，有時候，他們的時間就是會比較急迫。」程鈺婷舉例道：「有一次，客戶需要繫在手臂上的布條，數量有數千條之多，交貨的時間卻僅在幾天之後，需求非常緊急。這時候，考驗的就是『亮軒企業』與合作廠商之間的關係和默契。」

平常紡織工廠做的是訂單，數量多，一定要提前說好；程鈺婷雖然知道這規則，也只能硬著頭皮親自去拜託。「還好，基於雙方都是老客戶，平常大家合作關係好，老闆答應幫忙全力趕工，終能讓我不負客戶所託。」當然，高時效性的案件，事後的酬勞，也是較為豐厚。

「其實，打從創業初期，我就知道，做這一行，不是下訂定單的客戶滿意就可以了，合作的廠商也非常重要。」程鈺婷解釋，從事製作禮品這一行，領域廣，項目更是琳瑯滿目，亦需要配合客戶的需求時間點，然而，不是每一位

客戶都會按部就班提出時程表，有時緊急需求的接單，就考驗著平日和廠商互動的交情。因此，「亮軒企業」雖然不負責生產，卻謹守著「委託人代工，就必須客客氣氣」的態度，該給的酬勞，更是一點都不能少。

事事求圓滿

「有時候，難免遇到製作出來的成品，客戶不滿意要修改，甚至是重做，該怎麼辦？」說到這，程鈺婷嘆口氣，然後展現笑容表示，多出來的成本，自然是亮軒吸收。「做這一行，『圓滿』最重要，就是客戶滿意、合作廠商滿意。」

她強調，如果兩邊有一方不滿意，那，不管獲利再高，都是種遺憾。

正因為程鈺婷始終秉持著這種態度工作，二十幾年裡，除了新開發的合作廠商，很多都是從父執輩就認識的，合作關係一直持續著。尤其讓她感動的是，有時候，遇到要趕工，

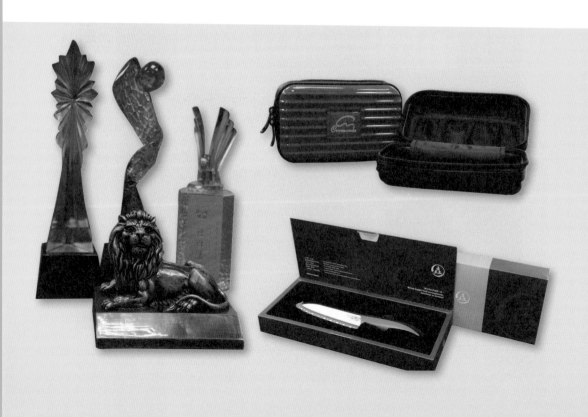

或是困難做的產品，不管是委託者，或是受委託的代工廠，對方常會說這麼一句話：「從我爸爸開始，就和你有往來，對你，我們絕對有信心！也一定會全力以赴！」

　　時至今日，「亮軒企業」雖偶有遇到波瀾，尤其是 2008 年的金融海嘯，不僅重創台灣眾多產業，也讓禮品市場大幅萎縮。幸運地是，「亮軒企業」一步一腳印的經營方式，讓它依然穩踞禮品市場，坐擁龐大商機，各式各樣、五花八門的產品，客戶只要有需求，第一選擇必定是「亮軒企業」，而只要客戶提出的需要，一句話，「亮軒企業」絕對是使命必達！

亮軒企業有限公司

負責人	程鈺婷
主要商品	股東大會禮品、獎座（杯）、水晶琉璃、皮件、文具用品、小家電、各式禮贈品
聯絡資訊	電　話：+886-2-3365-2367 傳　真：+886-2-3365-1752 地　址：台北市羅斯福路二段 95 號 8F-3 網　址：http://luckygift.com.tw E-mail：luckygift365@yahoo.com.tw

國家圖書館出版品預行編目資料

勇氣：台灣好禮的縱橫四海戰記 / 中華文創展拓交流協會著；戚文芬採訪撰述. -- 初版. -- 台北市：商訊文化, 2018.05
　　面；　公分. --（經營管理系列；YS00416）

ISBN 978-986-5812-73-7（精裝）

1.禮品 2.產業發展 3.台灣

992.4　　　　　　　　　　　　　　　107006493

商訊文化
經營管理系列 YS00416

台灣好禮的縱橫四海戰記

作　　者／中華文創展拓交流協會
採訪撰述／戚文芬

出版總監／張慧玲
編製統籌／翁雅蓁、鮑亮名
責任主編／翁雅蓁
編　　輯／梁思雯
封面設計／邱欽男
內頁設計／唯翔工作室
校　　對／吳錦珠

出　版　者／商訊文化事業股份有限公司
董　事　長／李玉生
總　經　理／李振華
發行行銷／羅正業、胡元玉
地　　址／台北市萬華區艋舺大道303號5樓
發行專線／02-2308-7111#5739
傳　　真／02-2308-4608

總　經　銷／時報文化出版企業股份有限公司
地　　址／桃園縣龜山鄉萬壽路二段351號
電　　話／02-2306-6842
讀者服務專線／0800-231-705
時報悅讀網／http://www.readingtimes.com.tw
印　　刷／宗祐印刷有限公司

出版日期／2018年05月　初版一刷
定價：380元